오 경 환

OH, KYUNG HWAN

오 경 환

OH, KYUNG HWAN

학고재

COSMOS ART

우리는
지구라는 이 별에
잠시 머물다 사라지는 존재다

평생 별을 그린 화가

윤범모
전 국립현대미술관 관장

사람들은 그의 그림에서 별을 한아름씩 안고 갔다. 벽면은 마치 밤하늘처럼 무수한 별로 가득했다. 화가는 밤하늘의 별을 캔버스에 듬뿍 담아 도시 한복판으로 가져온 것이다. 우주를 그리는 화가, 오경환의 별칭이다. 우주화가 혹은 별의 화가.

그가 우주 풍경을 화폭에 담기 시작한 것도 벌써 40년이 넘었다. 대단한 집념이고 더불어 선각자다운 면모를 보인다. 우주를 그리다니! 대부분의 화가들이 산과 같은 자연이나 여체 같은 인물을 그릴 때, 오경환은 우주를 대상으로 삼아 풍경의 영역을 확대시켰다. 그는 왜 우주를 그리기 시작했을까. 1969년 7월 아폴로 인공위성은 인류역사상 최초로 달에 착륙했다. 지구 밖에서 지구를 찍은 사진이 공개되었다. 바로 충격이었다. 지구라는 별, 이를 한눈에 바라볼 수 있다니! 오경환은 달 착륙과 더불어 지구 별의 사진을 보고 그 충격을 화면에 담기 시작했다. 바로 같은 해 열린 개인전에서 우주미술에 대한 견해를 발표했다. 우주미술은 이렇게 출발했다. 물론 외로운 길이었을 것이다. 발등의 생존문제조차 멀리하면서 무슨 우주냐고 질타를 당하기도 했다. 하지만 오늘날 우주는 또 다른 우리의 자연이고 이웃으로 부각되고 있지 않은가. 지구라는 별, 그 자체만으로는 독존할 수 없다는 것, 태양계는 물론 우주의 모든 별은 상호 관계 속에서 공생공존하고 있다는 것, 하늘의 별은 결코 남의 동네가 아님을 실감 나게 하는 시대이다. 정말 그렇다. 하늘의 별은 결코 우리와 무관한 존재가 아니다. 삼천대천 세계를 이루는 한 부분이지 않은가. 여기에 지구라는 별도 포함되어 있는 것이다. 그렇다, 석가모니는 별을 보고 깨달았다. 오경환의 우주미술은 1984년부터 대중의 관심을 끌기 시작했다. 국제갤러리 개인전에서 작품이 팔리기 시작했고, 해외 아트 페어에서 출품작이 매진되는 일도 일어났다. 그동

안 오경환은 우주를 빈 공간으로 표현했다. 아니 별들의 축제로 우주를 표현했다. 하지만 근래의 그는 우주 속의 생명체들을 표현하기 시작했다. 천체과학자들은 주장한다. 지구 밖의 우주에 생명체가 있다고. 그리하여 이번 OCI 미술관 전시는 천지인(天地人) 사상을 작품에 담은 바, 물론 하늘과 땅 그리고 인간을 말하지만 여기서 인간은 모든 생명체의 상징이다. 별을 배경으로 하여 새와 곤충 종류 혹은 연체동물 같은 형상이 등장한다. 팔 대산인 그림처럼 주제를 화면 중심에 두어 강조했다. 우주적 구도다. 오경환은 힘주어 말한다.

"내가 태어나 할 일은 남이 안 한 일을 하는 것이다. 유일하게 우주를 주제로 평생 작업한 사람으로 기억되고 싶다. 인간은 빨리 우주적 존재임을 자각해야 한다. 이러한 인식, 우주적 자아인식을 바탕으로 살 때, 지구적 문제는 해결이 가능하다. 국가, 민족, 종교적 갈등, 지구 환경 파괴에 대한 대책, 지구 훼손의 반성을 기초로 한 삶의 방식의 변화, 모든 생명에의 존중, 지구에서의 현안 문제 해결의 열쇠가 될 수 있다. 우주가 상상이 아니고 현실이며 우리의 리얼리티라고 1969년 나는 이야기했다. 『개미』의 작가 베르베르가 2000년에 말한 기사를 읽었다."

오경환의 존재론은 우주적 존재론이다. 그와 같은 관점에서 살면, 그러니까 인간이 우주적인 존재임을 인식하고 산다면, 타종교나 타민족에 적개심이 생기지 않는다는 것, 우주적 존재론은 상호 연대와 공존을 부추기기 때문이다. 다시 한 번 강조하면 "생명은 우주적 존재이다. 위대하고 엄숙한 것이다."

THE COSMIC ARTIST WHO HAS PAINTED THE STARS FOR WHOLE LIFE

Youn Bum Mo

Director of National Museum of Modern and Contemporary Art

People left with an armful of stars from the painting. Like the sky of night, the walls were filled with innumerable stars. The artist brought the canvas full of the stars of the night sky into the center of the city. The artist who paints the cosmic space, it its another name of the artist Oh Kyoung hwan. The cosmic artist or the artist of stars. It has already been more than 40 years since the artist began painting space scenes. It is a high tenacity and also an aspect of a pioneer. Painting the cosmos! When most painters drew the natural environments such as mountains or female figures, Oh Kyoung hwan used the cosmos as an object and expanded the realm of the landscape. Why did the artist start painting the cosmos? In July 1969, the Apollo satellite landed on the moon for the first time in human history. The picture of the Earth that was taken from the out side of the Earth has been released. It was a great shock. What a sight to see the Earth that was taken from the outside of the Earth has been released. In the solo exhibition held the same year, the artist presented the views on space art. It is how cosmic art started. Of course, it must have been a lonely path. The artist was criticized for why space while avoiding the immediate issues of survival. Today, however, the universe is another natural and emerging neighbour, the planet Earth itself cannot exist alone, including the solar system and all the stars in the universe are co-existent in their mutual ralationship, and the stars in the sky are not just random people in the neithbourhood. It is indeed. The stars in the sky are by no means irrelevant to us. It is part of the world containing millons on millions, isn't it? It includes the star, the Earth. Yes, Sakyamuni realized from looking at the stars.

Oh Kyoung hwan's cosmic art began to draw public attention in 1984. In solo exhibitions at international galleries have begun to sell Oh's artworks, and some

overseas art fairs have sold out the works. So far, the artist has described the universe as an empty space. No, it was more of a festival of stars. However in recent years, Oh has begun to depict life in space. Astrophysicists insist. There exist life in outer space. Thus, the exhibition at the OCI Museum of Art, the works contain the ideas of heaven-earth-human ;however the human here is the symbol of all living things. With stars in the background, there are figures like bireds and insects or mollusks appear.

The artist emphasized the theme by placing it at the center of the screen like the paintings of Bada Shanren. It is a cosmic structure. Oh says emphatically.

"what I am born to do is do what no one else has done. I want to be remembered as the only person who has worked on the subject of the cosmos for the whole life. Human beings must recognize themselves as cosmoligical beings. When living on the basis by these perceptions, cosmic self-awareness, global issues are slovable. It can be the key to national history, ethenicity, religious conflict, countermeasures against the destruction of the earth's envirionment, changes in the way of life-based on reflection of the earth's damage, respect for all life, and resolution of pending issues on earth. I said in 1969 that the universe is not imaginary, it is reality and our reality. I read an article that Bernard Werber, the author of the Empire of the Ants, said in 2000."

Oh Kyoung hwan's ontology is a cosmological existential theory. If you live in the same way as Oh's perspective, in other words, if you recognize that humans are the cosmological existence, you do not build up hostility toward other religions or other race. Cosmological exstential theory encourages mutual solidarity and coexistence. Once again, "Life is a cosmic existence. It is great and solemn."

우주미술 선언문

Apollo 달 착륙에 즈음하여
우리는 유사 이래 가장 중요한 시대에 살고 있음에 틀림없다.
과학의 비약적인 발달은
인간의 감각 기능을 획기적으로 확대시켰다.
이로 인해 우리는 우주의 실체를 체험한다.
상상과 추상에 의했던 우주의 개념을
이제는 현실로서 받아들이게 되었다.
과학은 새로운 자연과 피부로 느낄 수 있는 공간을
우리에게 보여준다.
우리의 시점은 크게 변하였다.
과거의 풍경화가가 그리던 수평선의 개념은
완전히 달라졌다고 볼 수 있다.
직선으로 횡단할 수만 없는 여러 지평선을 본다.
시점에 있어 코페르니쿠스적 전환이라 하겠다.
우리는 새로운 공간을 인식한다.
우리의 이미지는 확대되고 기교는 어느 때보다 다양하다.
우리는 벽에 부딪치는 게 아니라
새롭고 무한한 가능성 앞에 서 있는 것이다.

1969. 11.
제1회 개인전

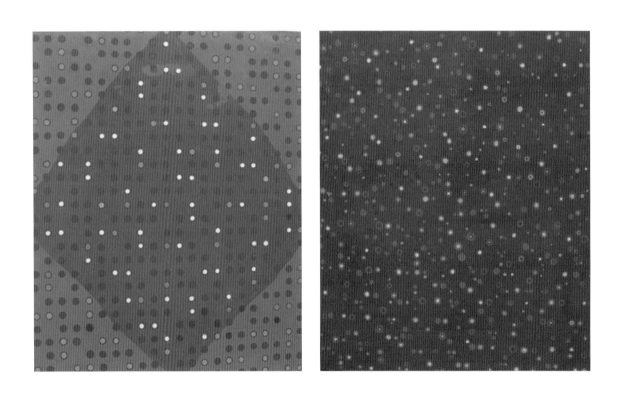

〈공간-단청 *Space-Danchung*〉 162×130, acrylic on canvas, 1971

〈붉은 공간-72 *Red Space-72*〉 162×130, dancheong, oil colors on canvas, 1972

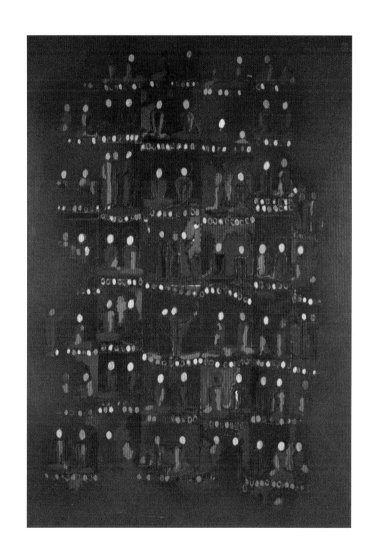

〈사천불 思千佛 *Sachunbul*〉 164×112, dancheong, 1975, 불교미전 최고상

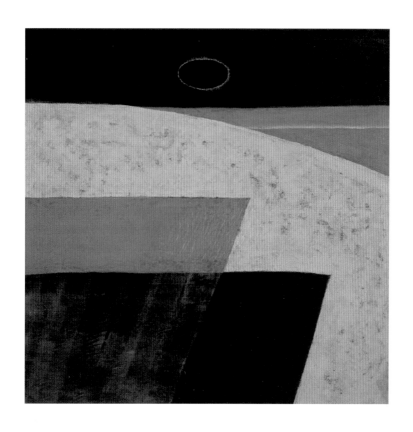

〈공간 *Space*〉 150×150, oil colors on canvas, 1969, 한가람미술관 소장

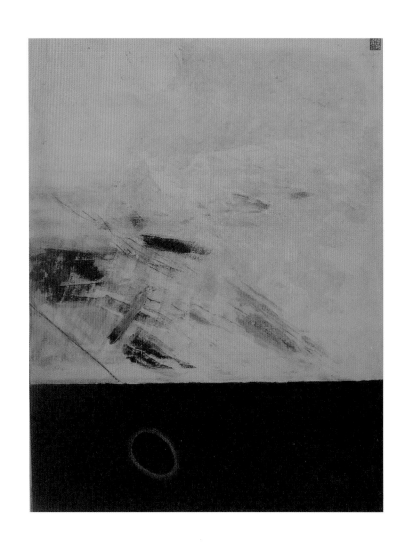

〈공간 6911 *SPACE 6911*〉 162×130, oil colors on canvas, 1969

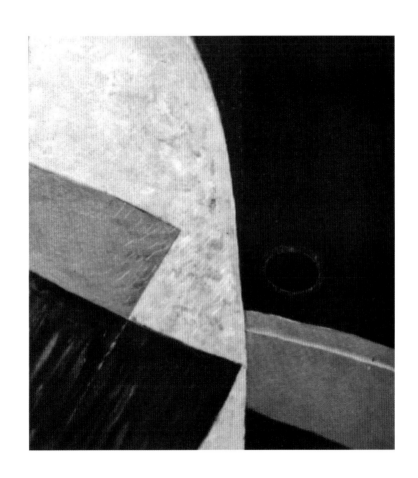

〈우주 A *Cosmos A*〉 161×130, oil colors on canvas, 1969

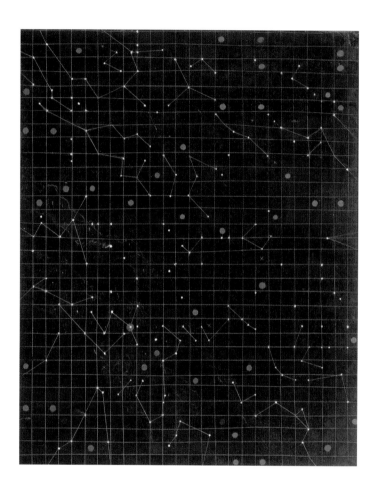

⟨남천 *South Sky*⟩ 161×130, mixed, thread/danchung, 1970

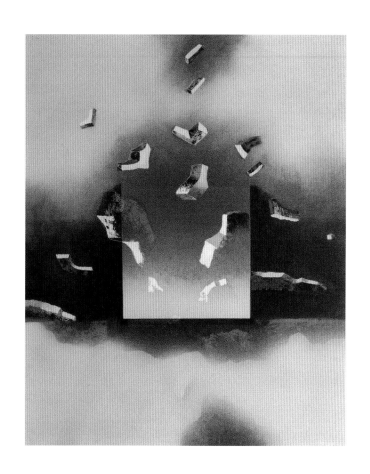

〈묵시 146〉 161×130, oil on canvas, 1975

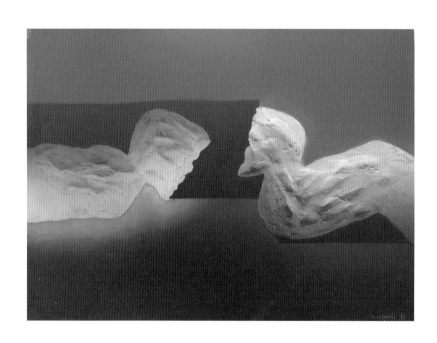

〈물체의 조우 *Material Object Encounter*〉 130×162, oil colors on canvas, 1973

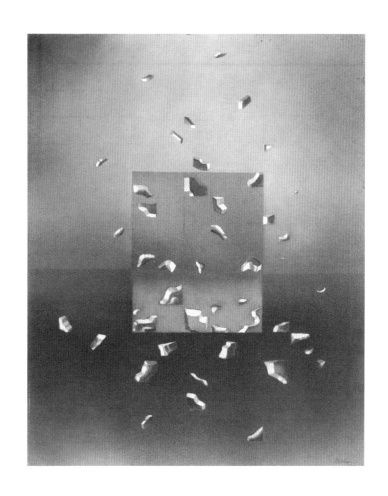

〈물체적 공간 143 *Space of Materials 143*〉 161.5×130, oil colors on canvas, 1973

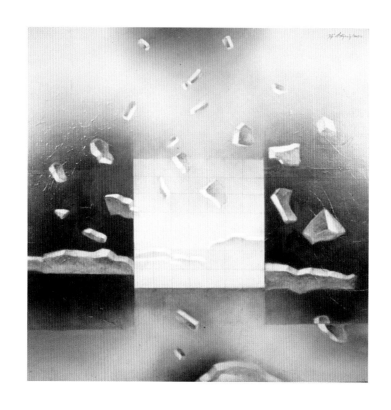

〈물체와 물체 F *Materials and Materials F*〉 147×147, acrylic colors on panel, 1974
국전 특선, 한가람미술관 소장

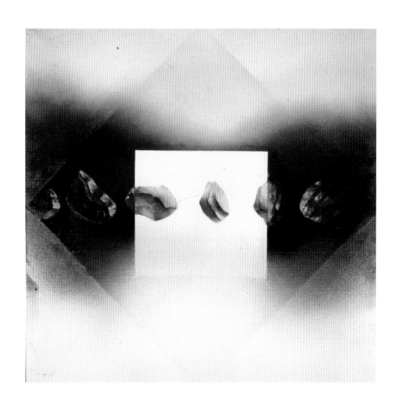

〈물체와 공간 *Materials and Space*〉 146.5×147, oil colors on canvas, 1974

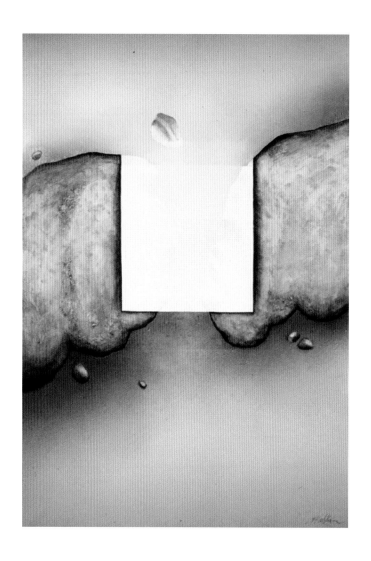

⟨공간-만남 *Space-Meeting Encounter*⟩ 162×130, oil colors on canvas, 1975

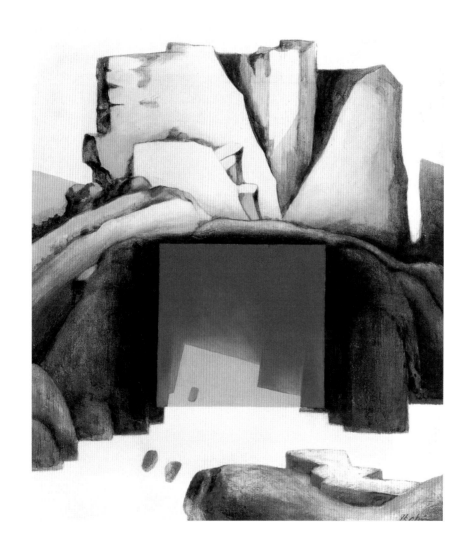

〈산수 연구 *Landscape Research*〉 162×130, oil colors on canvas, 1975

한국 미술사의 새로운 기준

강성원
미술비평가

오경환이 가장 돋보이는 점은 일종의 치열함 같은 어떤 관심이다. 우주 혹은 천공을 그려내려 캔버스를 마주하는 그의 치열함으로 나타난 화면은 고유한 리얼리티를 안은 어떤 상처처럼 정중동의 균형을 유지한다. 이와 같은 느낌을 주는 작품을 만나기가 매우 어려운 우리 미술계에서 이는 기껍고도 즐거운 체험이었다.

사실 어느 작가치고 치열하게 작업하지 않는 작가가 있을까. 무언가 치열하게 관심을 갖고 이를 화면 위에 재현해내기 위해 각고의 정신으로 가다듬었구나 하는 느낌을 가슴 가득히 받아본 작품은 드물다. 자신의 내부로부터 진정에 차서 관심 가지고 있는 것만을 단순하고 순순하게, 말하자면 아무런 이념적 사고 체계의 개입 없이 우직스럽게 그대로 그려내고자 하는 마음의 정취가 이번 오경환 개인전의 미덕이자 의미일 것이다.

그는 바로 이 점에서 지금까지의 한국 근현대 미술사 서술과 미술 이론이 그간 전적으로 미술 이념 중심적이었다는 점을 새삼 되새겨보게 한다. 근대, 현대, 포스트모더니즘이 추구하는 이념적 틀과 민중 미술의 이념들 혹은 좀 더 구체적으로는 서구 미술사조의 이론들 등 한국 미술사에 관련되는 의미 평가의 모든 잣대들은 시대나 삶으로부터 출발한 것이라기보다는 이들을 아우른다고 여겨지는 이념들로부터 추상적으로 적용됐다.

이제 우리 미술은 가치 평가의 준거 틀을 잃고 그저 나락을 모르고 추락하기만 하고 있다. 이는 지금까지 여기 이 땅에서 살아가는 개인의 구체적 관심들과 그로부터 출발하는 인식의 내용과 형식들이 치열하게 구축되지 못한 데다가 그 안에 담겨 있는 다양한 이념과 사조들을 이를 수용하는 사람의 조건으로부터 해석하는 그런 미술과 미술사, 미술 이론이 부재하기 때문에 겪어야 하는 당연한 결과라고 해도 과언이 아니다.

개인 작가들 각각의 관심이 다양한 것을 그대로 수용하고 그들이 자신의 관심에 충실할 뿐만 아니라 아무런 피해의식이나 선입관 없이 자신의 세계를 추구할 수 있도록 하는 일, 그리고 그 세계 각각의 미적 문화적 가치 자체로 서로 갈등하며 문화의 역사를 세워나갈 수 있도록 하되 현실에 관한 비전을 갖추고 이를 바라보는 일, 이제 이런 방향으로의 우리 미술계의 전환이 필요한 때라는 인식이 오경환의 작품 세계를 통해 새삼 명확해지고 있다.

생명은 변화이며, 변화 없음은 죽음이다
변하지 않는 예술은 예술이 아니다

〈가변 공간 M *Changeablness of Space M*〉 161×130, oil colors on canvas, 1975

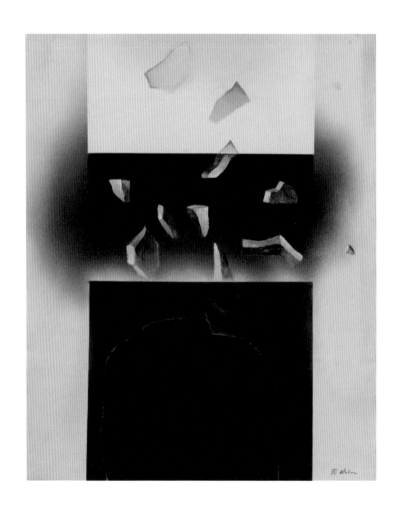

⟨물체의 변용 *Transformation of Materials*⟩ 162×132, oil colors on canvas, 1975

〈공간 물체 56 *Space Material Object 56*〉 162×130, oil colors on canvas, 1974

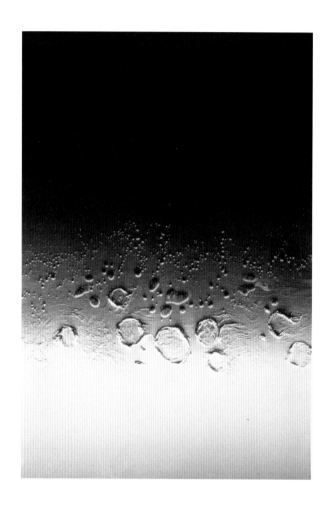

〈분화 *Volcano FIRE*〉 132×90, oil colors on canvas, 1979

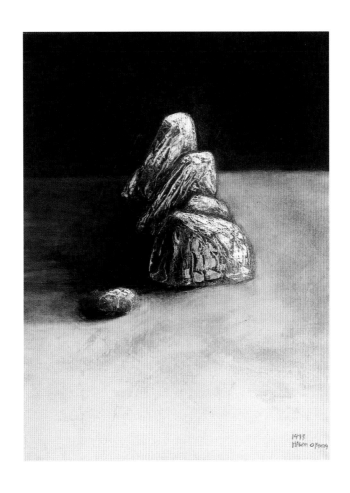

〈무제 77 *Nontitle 77*〉 130×97, oil colors on canvas, 1977

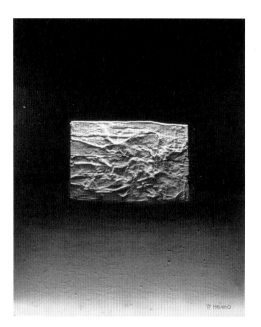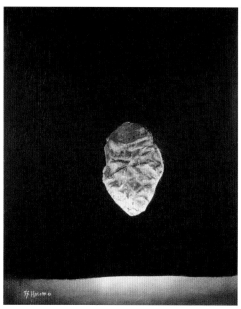

〈무제 7 *Nontitle 7*〉 90×73, mixed materials, 1977

〈무제 77 *Nontitle 77*〉 90×73, mixed materials, 1977

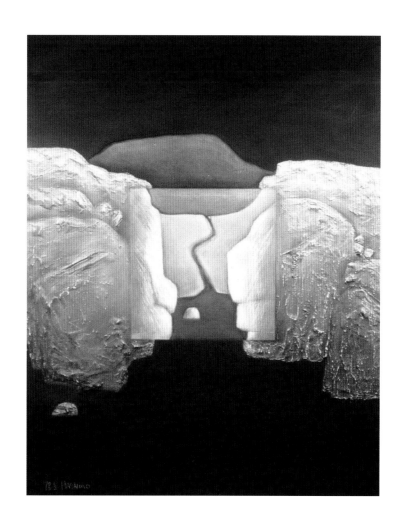

〈산수연구 78 *Landscape Research 78*〉 162×130, oil colors on canvas, 1978

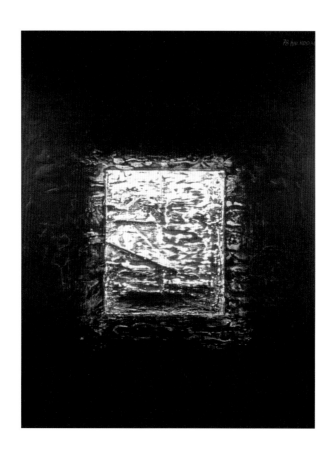

〈무제 *Nontitle*〉 130×97, mixed materials, 1978

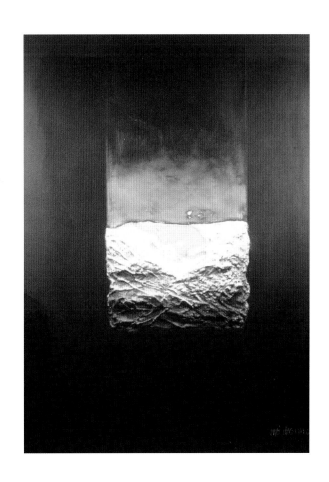

〈형태 1 *Form 1*〉 162×130, oil colors on canvas, 1978

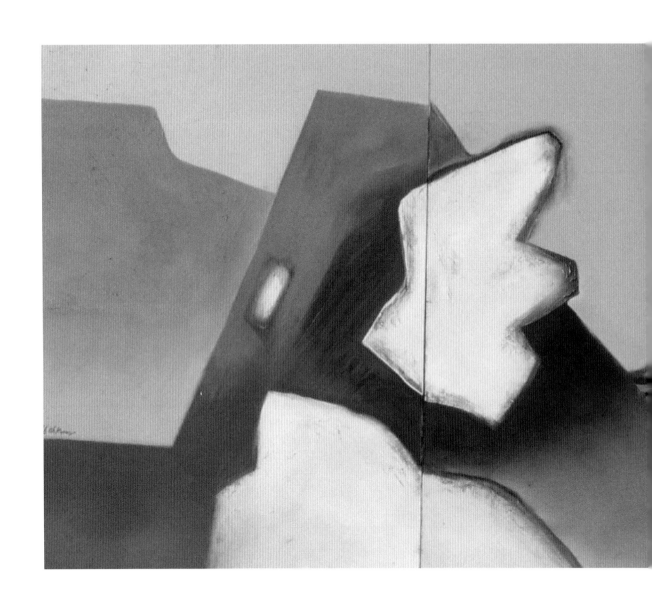

하늘의 구름, 비 내려, 나무 자라
종이 나와, 종이 위에 구름 그린다
그 모든 것은 서로 상관 되어 있다
서로 물려 있다

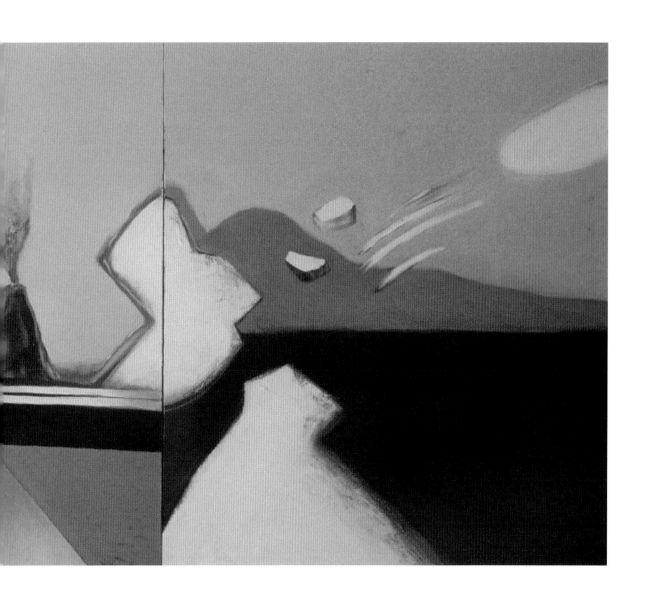

〈화산의 징후 *Indication of Volcano*〉
162.2×390.9, acrylic colors on canvas, 1979

〈물체 B *Matrial B*〉 10F, mixed materials, 1977
〈물체 A *Matrial A*〉 10F, mixed materials, 1979

〈무제 79 *Nontitle 79*〉 100×80, mixed, thread, acrylic colors on canvas, 1979

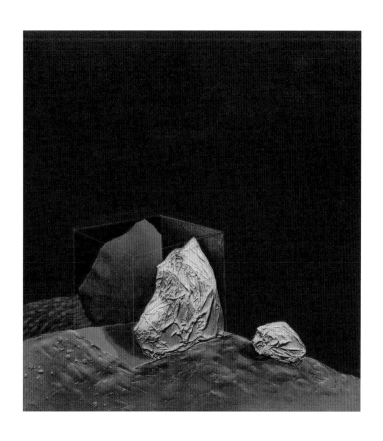

〈물체와 물체 80 *Substance&Substance 80*〉 130×130, oil colors on canvas, 1980

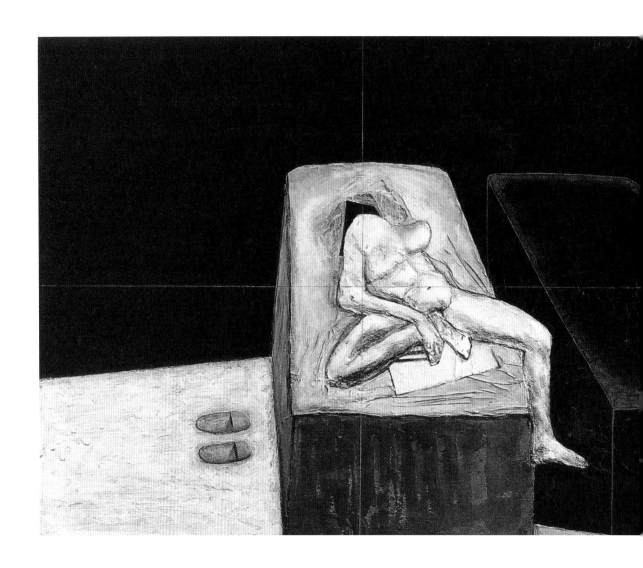

44

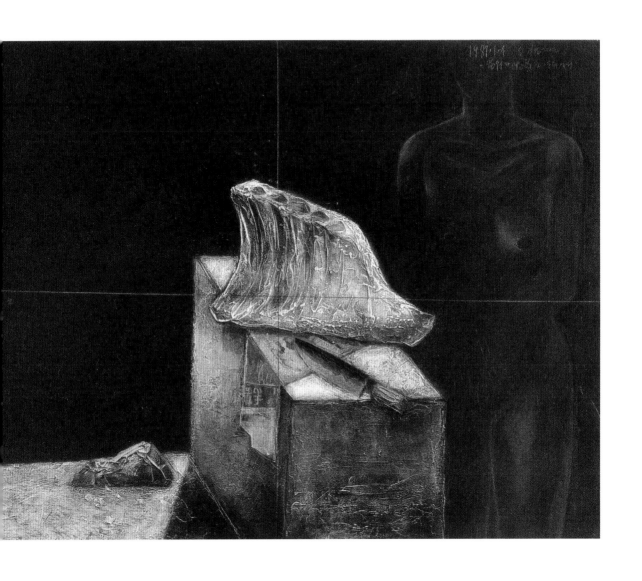

〈인간과 물체 사이에서 A·B *Between Peoples and Objects A·B*〉
144×110×2, oil colors on canvas, 1980,
광주민주화운동 후, 일민미술관 소장

⟨A 물체시 81 *A Poetry of Material Object*⟩ 97×130, acrylic colors on canvas, 1981, Paris, India Triennale

⟨B 물체시 81 *B Poetry of Material Object*⟩ 97×130, acrylic on canvas, 1981, India Triennale

〈노란 공간 C *Yellow Space C*〉 100×100, mixed, thread, acrylic colors on canvas, 1981, Paris

〈주술적 공간 *A Shamanistic Space*s〉 65×135, mixed, 1981, Paris

〈공간의 붉은 점 *Red Point*〉 mixed materials, 1982, Paris

〈공간의 만남 *Encounter of Space*〉 130×162, acrylic colors on canvas, 1984, 개인 소장

〈물질과 공간 *Materials and Spaces*〉 100×200, multi on canvas, 1984

〈공간 균열의 표면 *Space Cracked Surface*〉 100×200, multi on canvas, 1984

〈물질과 자화상 AD 2100 *Autoportrait AD 2100*〉 100×100, mixed, 1985, 개인 소장

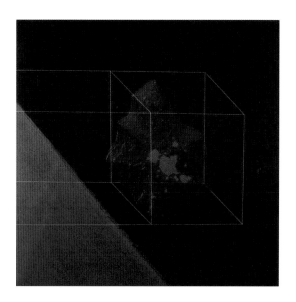

〈물질과 공간 *Materials&Space*〉 40×40, oil colors on canvas, 1984, 개인 소장

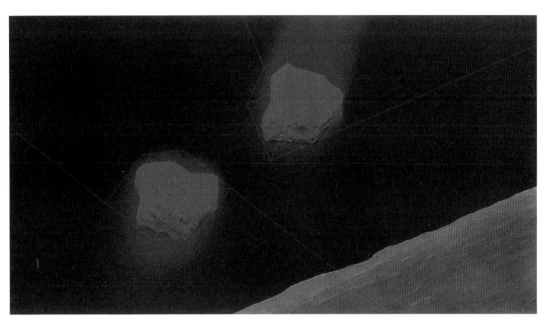

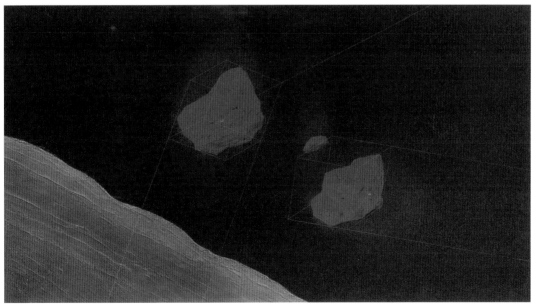

〈공간과 물체 2부작 *Space&Materials Dyptich*〉 100×180, acrylic colors on canvas, 1985

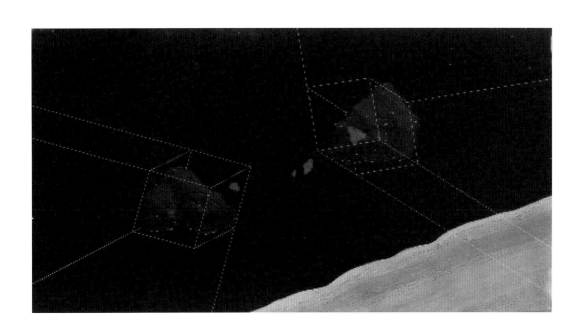

〈공간에서 85 *Space 85*〉 100×180, acrylic colors on canvas, 1985

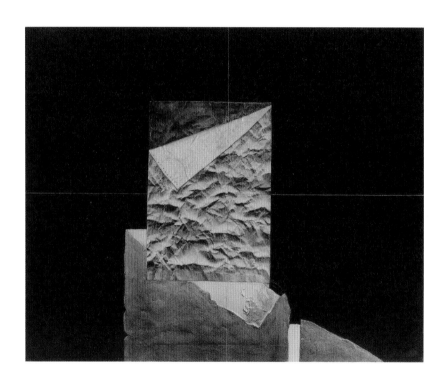

〈물체의 변용 *Variation of Material Object*〉 131×165, mixed/acrylic colors on canvas, 1985

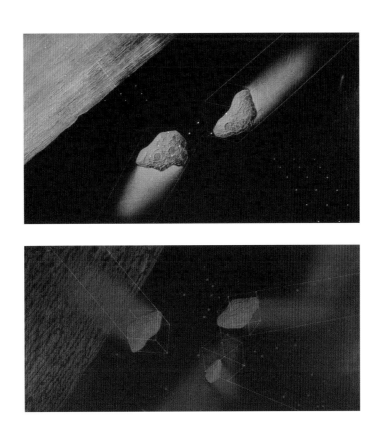

〈공간에서 만남 *Encounter in Space*〉 40×79, oil colors on canvas, 1987

〈공간에서 8712 *At Space 8712*〉 35×71, oil colors on canvas, 1987, 개인 소장

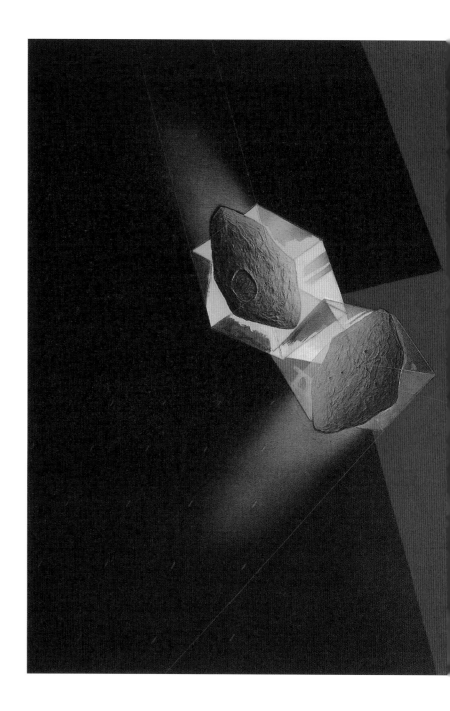

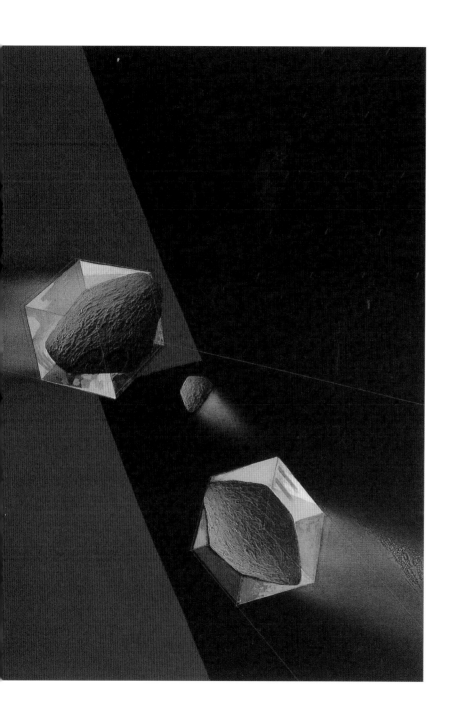

〈공간 866 *Space 886*〉 180×261×2, acrylic colors on canvas, 1988, 개인 소장

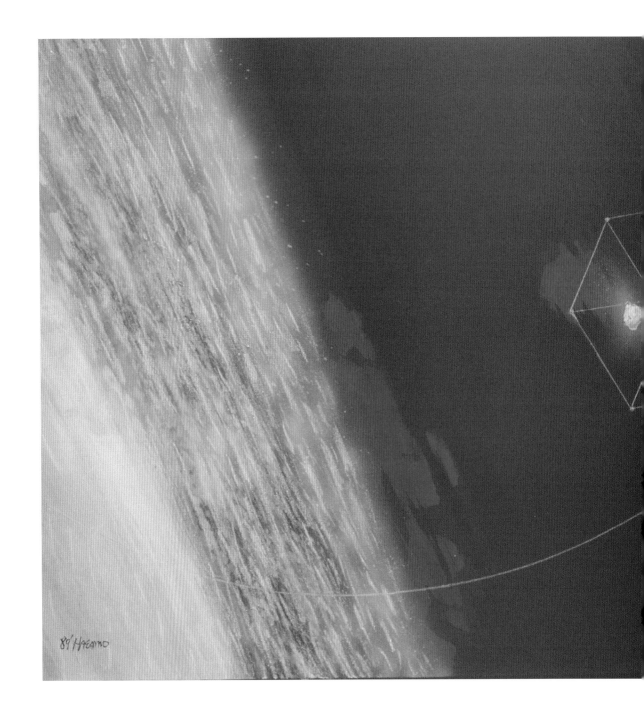

89 HAEANO

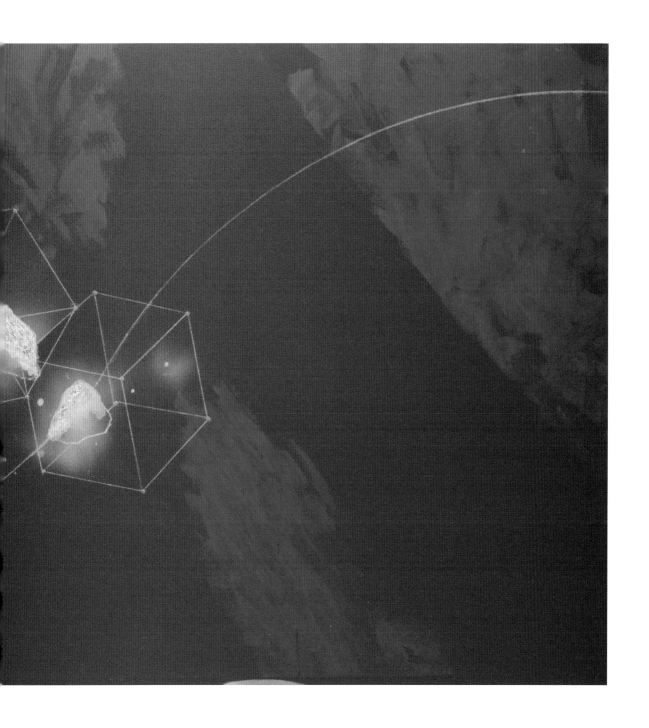

〈공간 8911 *Space 8911*〉 100×200, acrylic colors on canvas, 1989

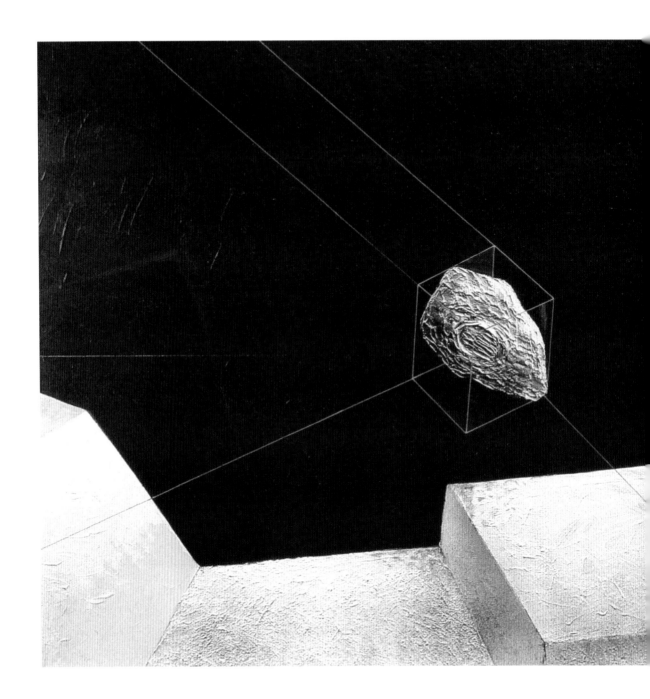

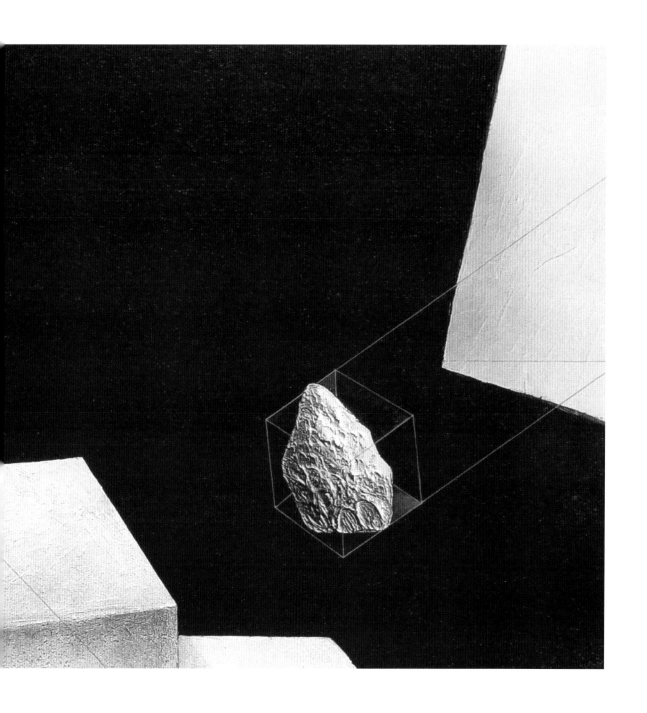

〈제안 공간 *Proposal Space*〉 105×205, acrylic colors on canvas, 1990, 개인 소장

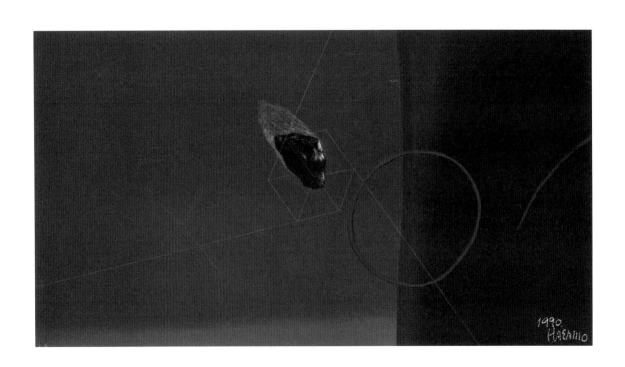

〈공간과 공간에서 *In Space and Space*〉 110×200, oil colors on canvas, 1990

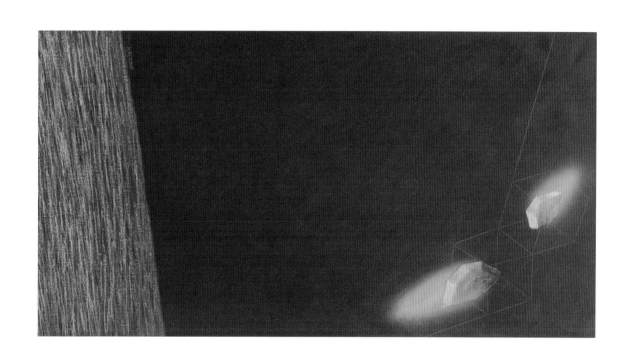

〈두 개의 물건 *Two Things*〉 100×200, acrylic colors on canvas, 1990

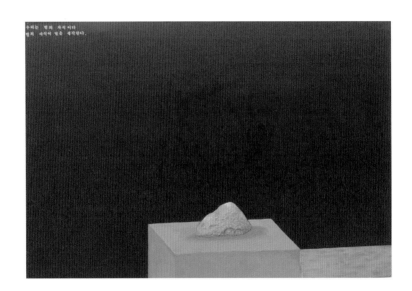

〈별의 자식 802 *Son of Star*〉 100×130, mixed, 1990

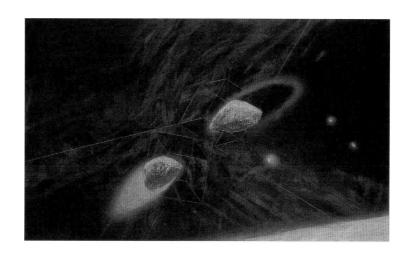

〈공간 906 *Space 906*〉 80×130, acrylic colors on canvas, 1990, 개인 소장

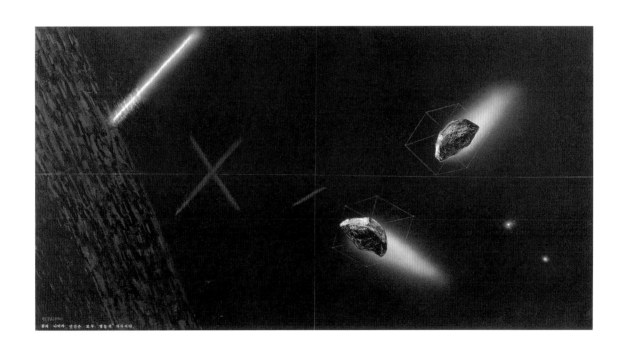

〈공간 909 *Space 909*〉 110×200, acrylic colors on canvas, 1990

ART Contemporain Coréen Couvent des Cordeliers, 1995, Paris

내가 표상하고자 하는 것은
표현이 가능하지 않은 우주의 공허인지도 모르겠다

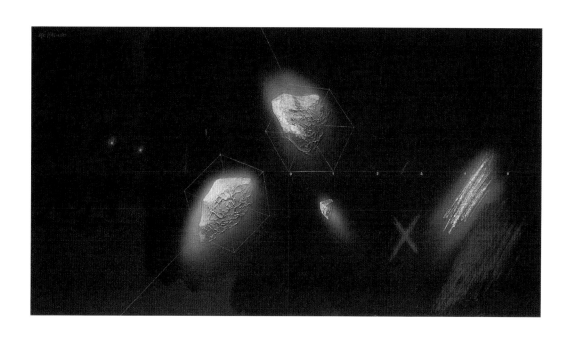

〈어두운 공간 905 *Dark Space 905*〉 100×180, acrylic colors on canvas, 1990

〈C-2036〉 80×100, acrylic colors on paper, 1991, New York

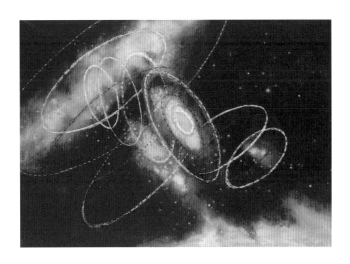

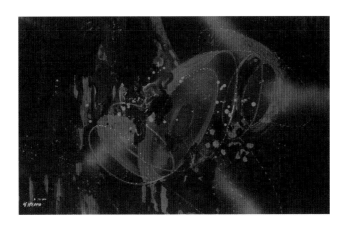

〈천공 9109 *COSMOS 9109*〉 90×120, acrylic colors on canvas, 1991, New York

〈무제 918 *Nontitle 918*〉 80×130, acrylic colors on canvas, 1991, New York

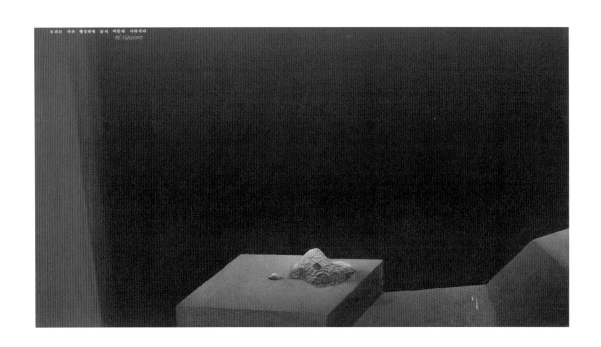

〈우주적 정물 *COSMOS Still Life*〉 100×180, acrylic colors on canvas, 1992

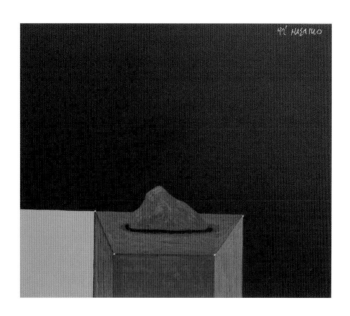

⟨무제 *Nontitle*⟩ 60×85, acrylic colors on canvas, 1992

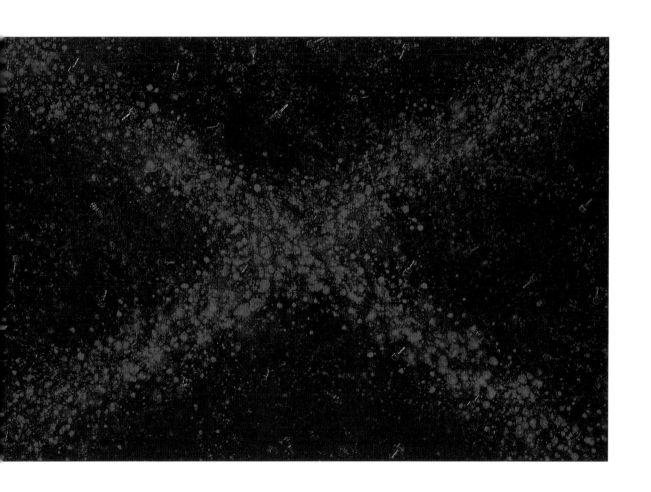

〈적도 *Equator*〉 130×200, acrylic colors on canvas, panel, mixed, 1992

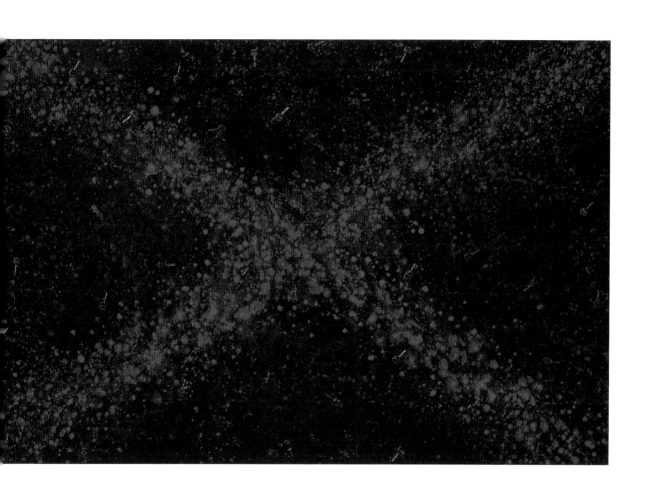

〈적도 *Eguator*〉 130×200, acrylic colors on canvas, panel, mixed, 1992

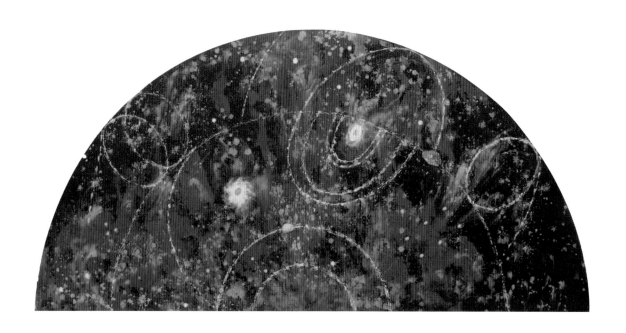

〈천공 923 *COSMOS 923*〉 100×200×1/2, acrylic colors on canvas, 1993

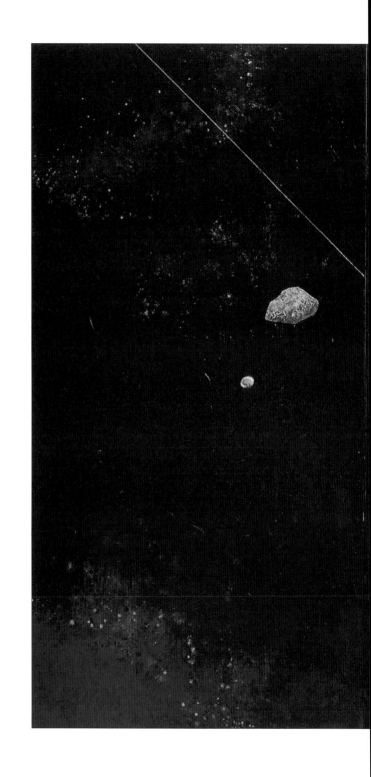

〈적성 *RED STAR Tripple Space 908*〉

200×301, acrylic colors on canvas, 1993

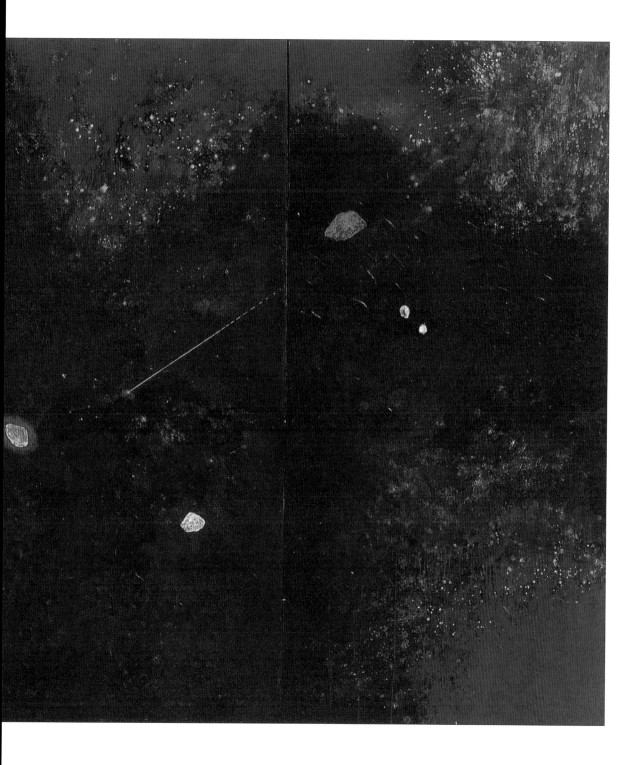

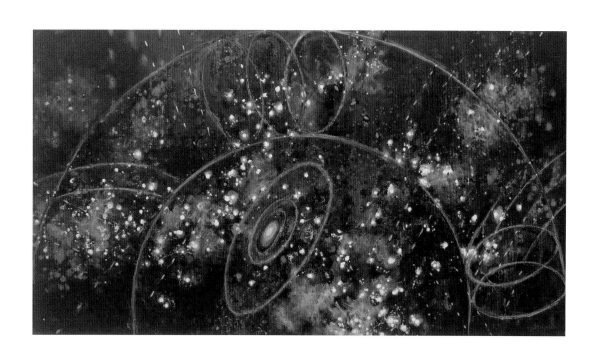

〈회화-우주 93 *Painting-COSMOS 93*〉 100×180, acrylic colors on canvas, 1993

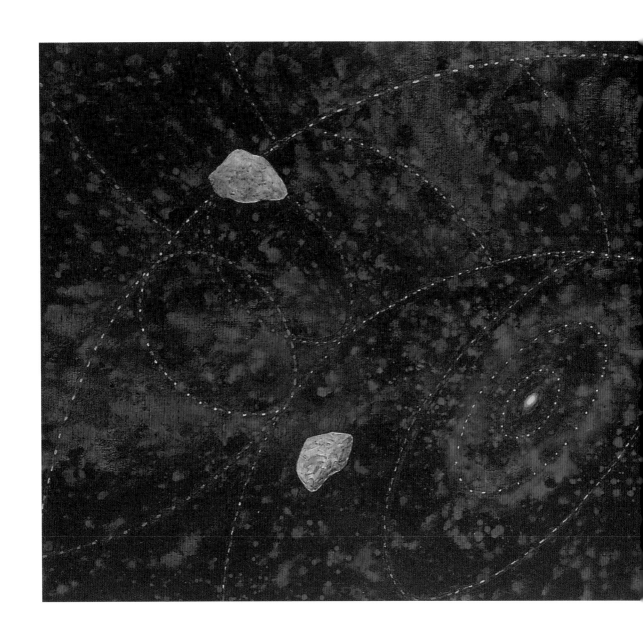

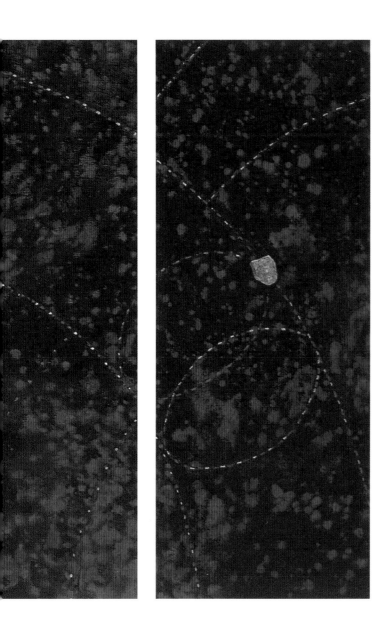

⟨천공 923 *COSMOS 923*⟩ 100×200, acrylic colors on canvas, 1993

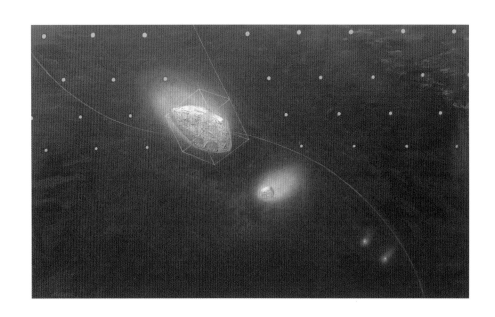

〈무제 9410 *Nontitle 9410*〉 80×130, acrylic colors on canvas, 1993

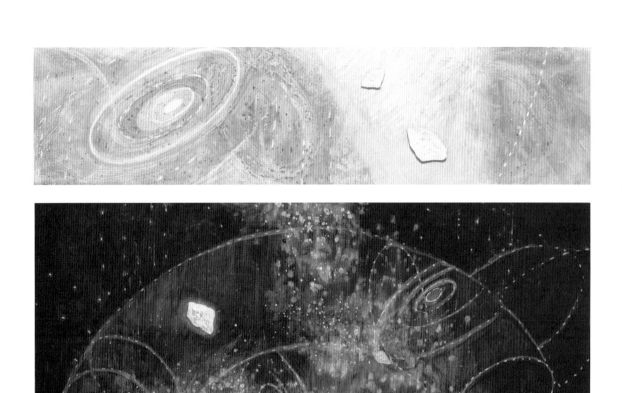

〈천공 9304 2부작 *COSMOS 9304 Dyptich Space 908*〉 180×200, acrylic colors on canvas, 1993

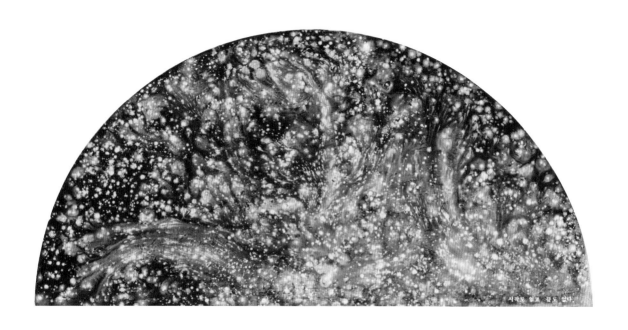

〈무제 93 반원 *Nontitle, Half Circle Space*〉 100×200×1/2, acrylic colors on canvas, pannel, 1993, 개인 소장

나는
우주이며
은하다

〈태공 9401 *COSMOS SPACE 9401*〉
350×194, acrylic colors on canvas, 1994,
한국현대미술전, 베이징 국립미술관
개인 소장

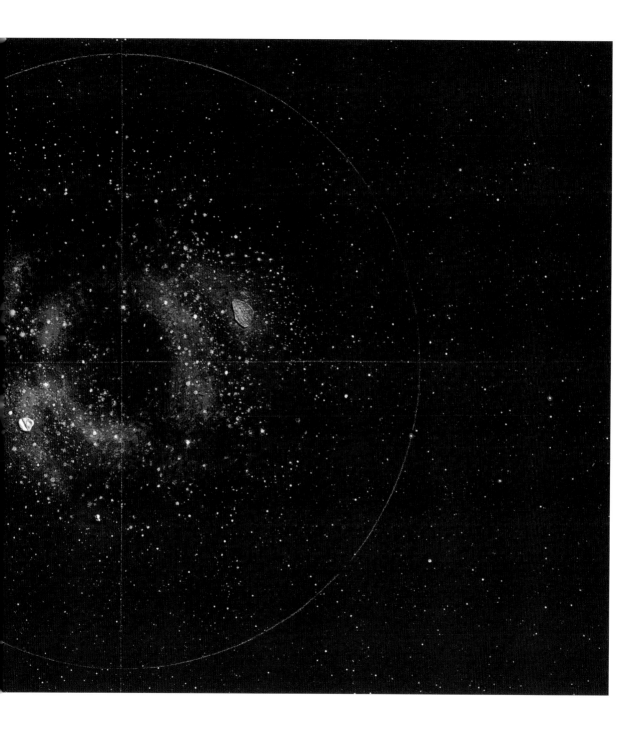

〈무제 9410 *Nontitle 9410*〉 200×400, multi on canvas, 1994

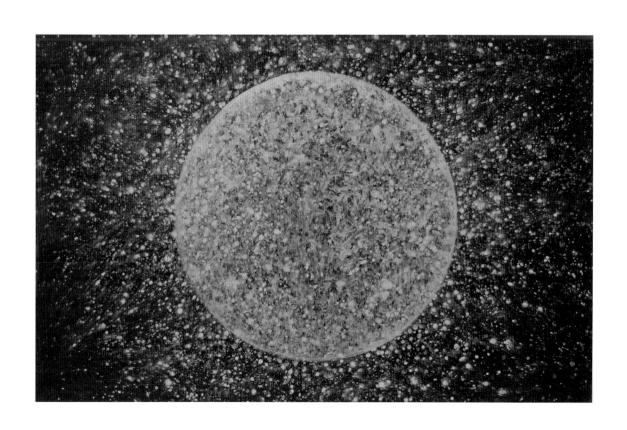

〈무제 9402 *Nontitle 9402*〉 130×200, acrylic colors on canvas, 1994

〈공간 M *Space M*〉 60.8, acrylic colors on canvas, 1994, 성신여자대학교 미술관 소장

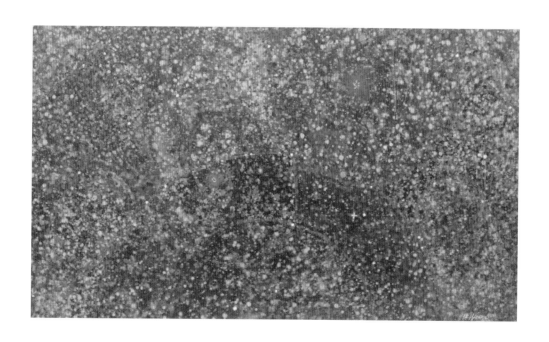

〈녹색 우주 Green COSMOS〉 97×162, acrylic colors on canvas, 1994

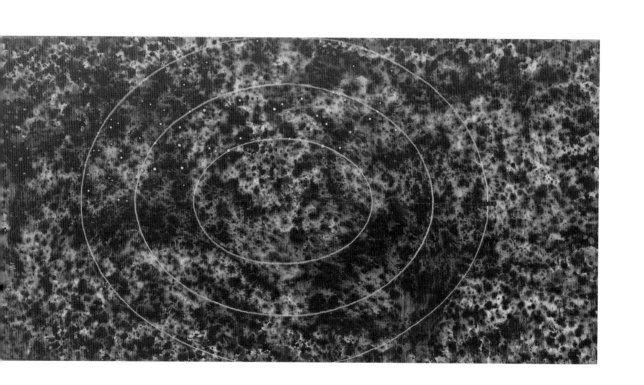

〈천공 9601 *COSMOS 9610*〉 100×200, acrylic colors on canvas, 1994

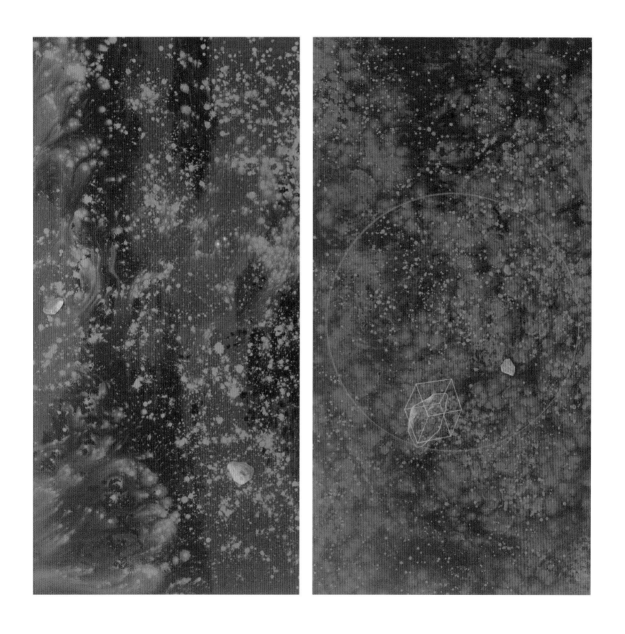

〈무제 2부작 B *Nontitle Dyptich B*〉 200×100×2, acrylic colors on canvas, 1994

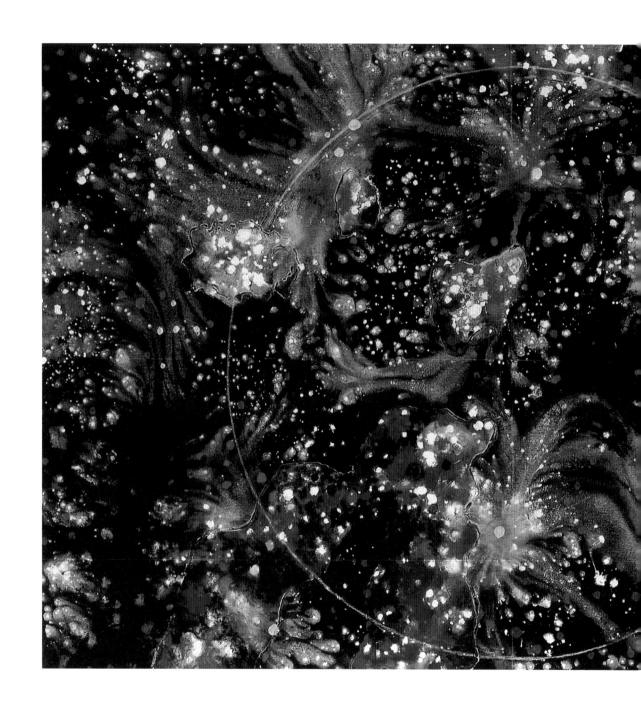

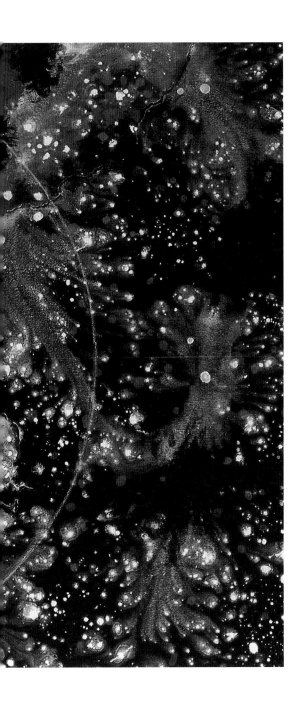

〈동천 94 *Cold Sky 94*〉
200×300
acrylic colors on canvas
1994
KT 일산 지점 소장

나의 그림에는 좌우상하 없다
우주가 그러하듯
내 그림에는 구상 비구상이 없다
다 그림일 뿐이다

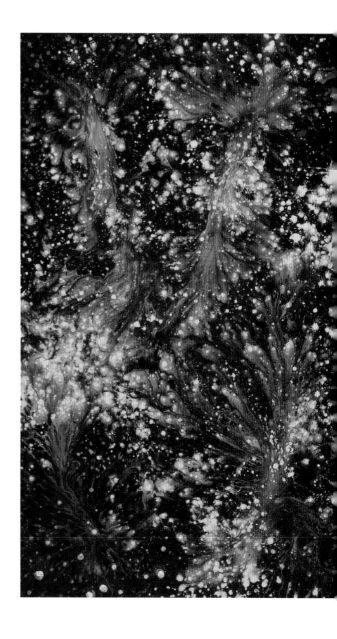

〈천공 9402 *COSMOS 9402*〉
194×350.5
acrylic colors on canvas
1994

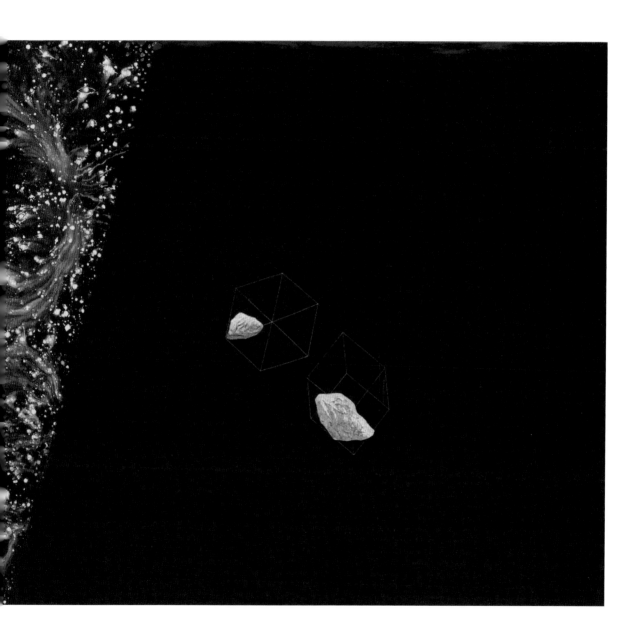

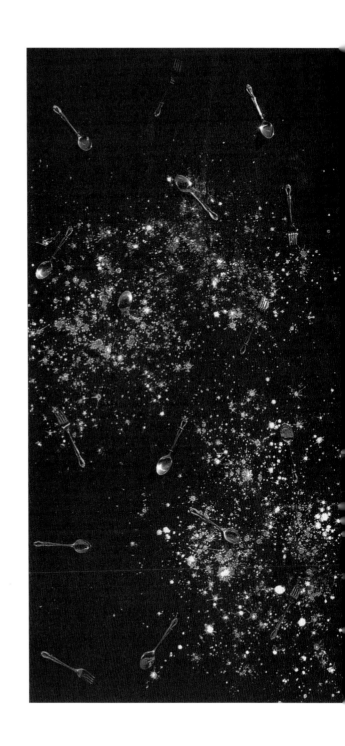

〈무제 945 *Nontitle 945*〉
194×300,
mixed materials, acrylic colors on canvas,
1994

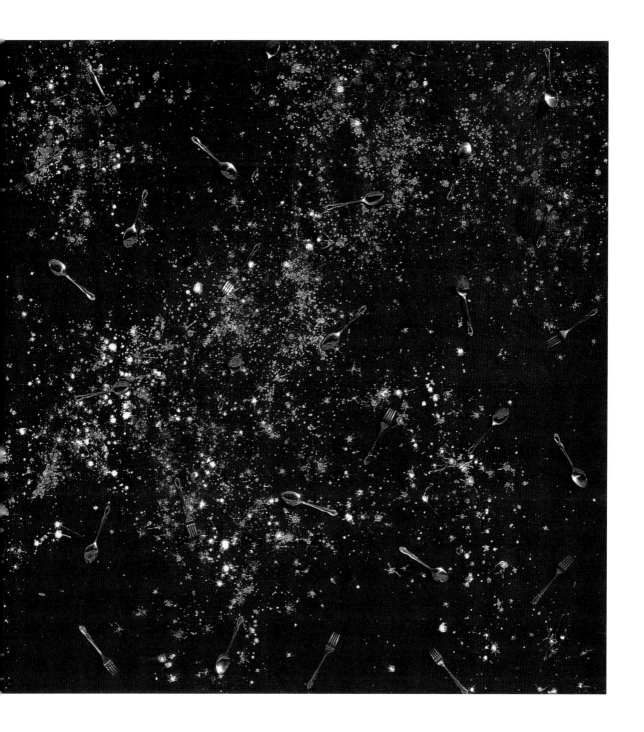

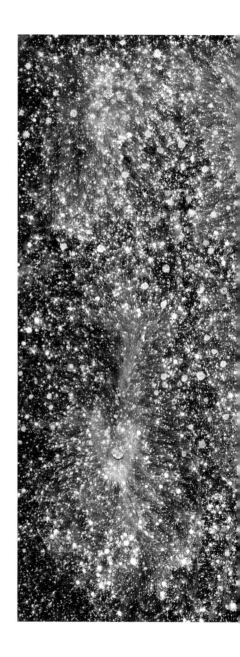

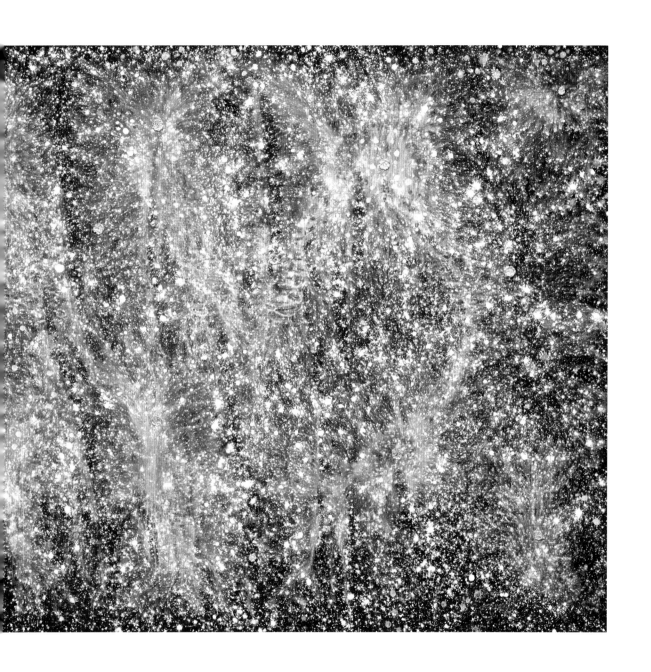

〈은하천공 *MLK WAY COSMOS*〉 194×300, acrylic colors on canvas, 1994

〈환천도 2부작 *Circling COSMOS Dyptich*〉 388×300, acrylic colors on canvas, 1994

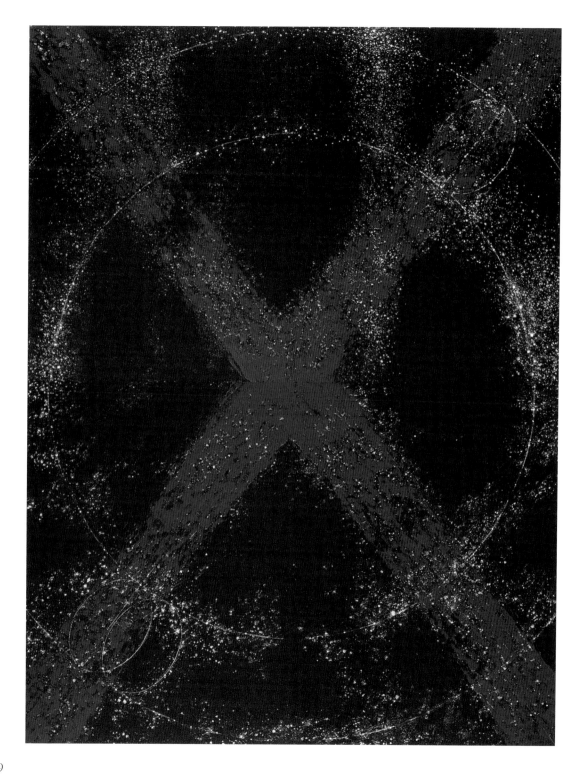

119

〈천도-하지에서 추분 2부작 *Summer Solstice to Autumn Equinox Dyptich*〉
300×300, acrylic colors on canvas, 1994

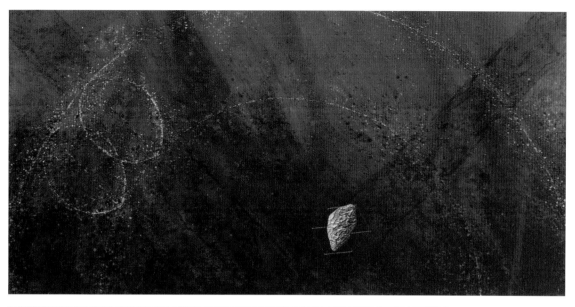

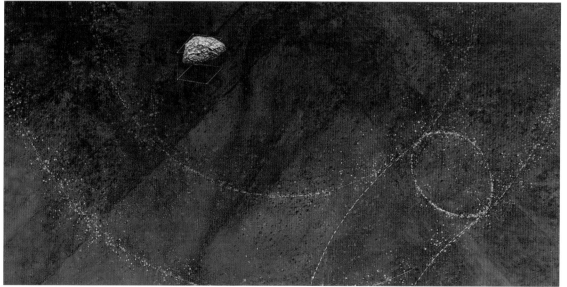

121

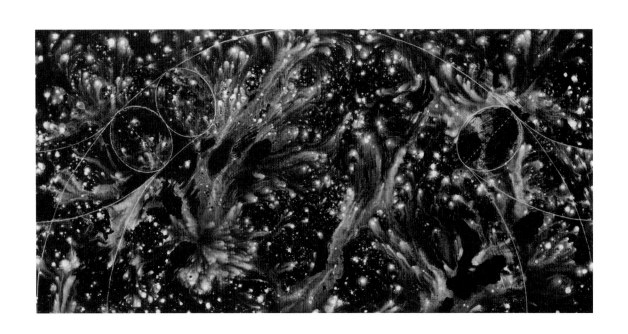

〈천공 *COSMOS*〉 100×200, acrylic colors on canvas, 1994

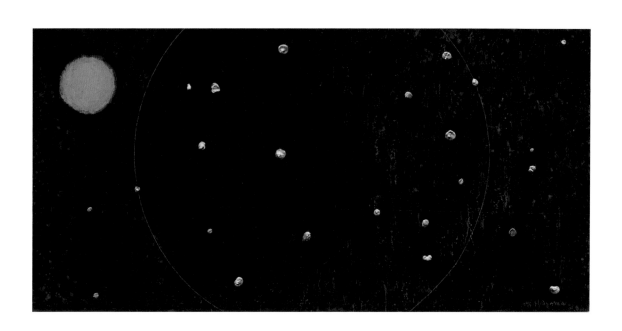

〈서천 392 *West SkY 392*〉 110×200, acrylic colors on canvas, 1995

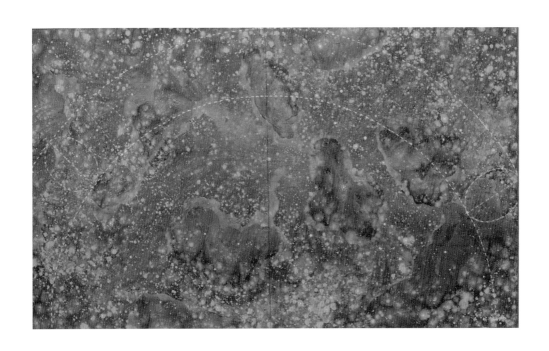

〈공간 570 *COSMOS 570*〉 51×91, acrylic colors on canvas, 1995

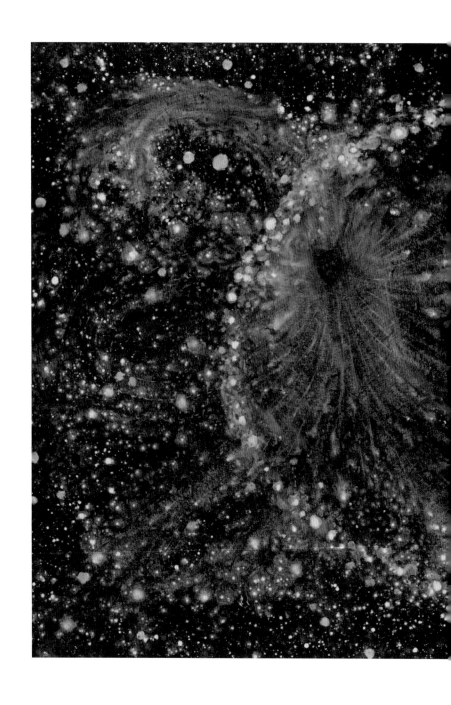

〈천공 95 天空 *COSMOS 95*〉
194×350
acrylic colors on canvas
1995

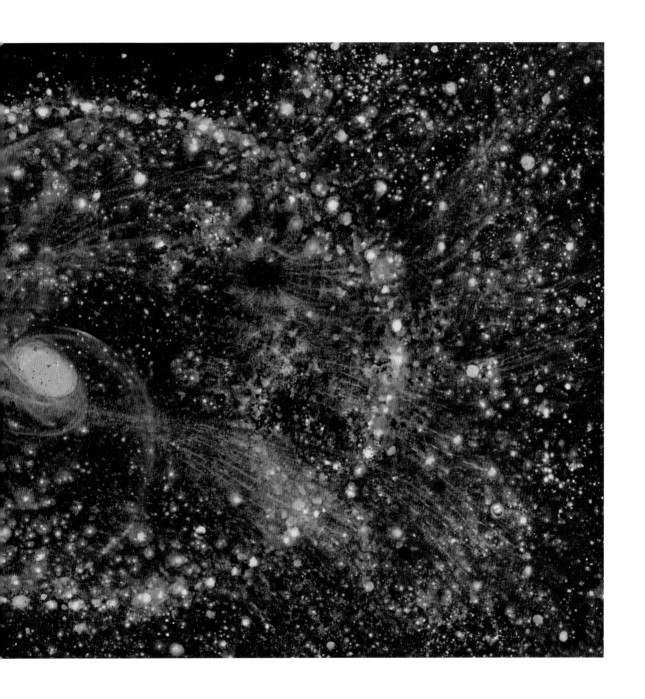

〈적공 011 *Red COSMOS 011*〉 110×200, acrylic colors on canvas, 1996

〈붉은 공간 1231 *Red Space 1231*〉 80×145, acrylic colors on canvas, 2010

베르베르는 말했다
우주 속에서 인간의 위치를 성찰하게 하는 것이
오늘의 예술이라고

〈천공 037 *COSMOS 037*〉 130×200, acrylic colors on canvas, 1998

〈천공 986 *COSMOS 986*〉 194×350, acrylic colors on canvas, 1998

〈천공 985 *COSMOS 985*〉 244×200, acrylic colors on canvas, 1998

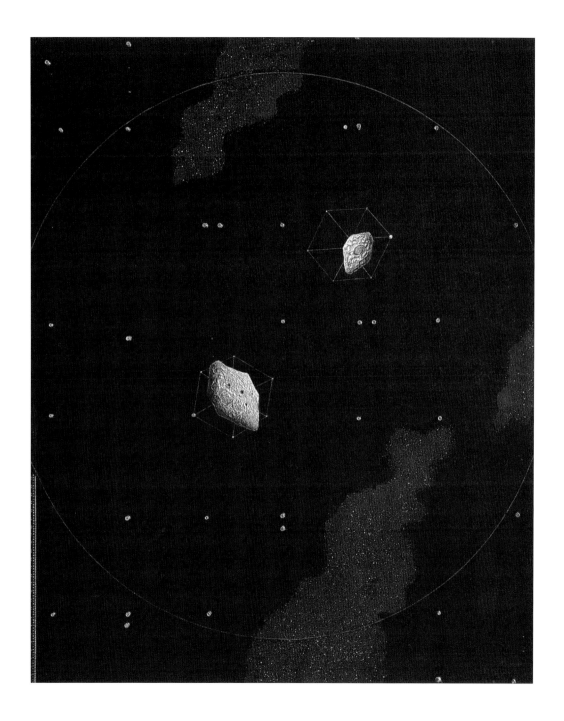

135

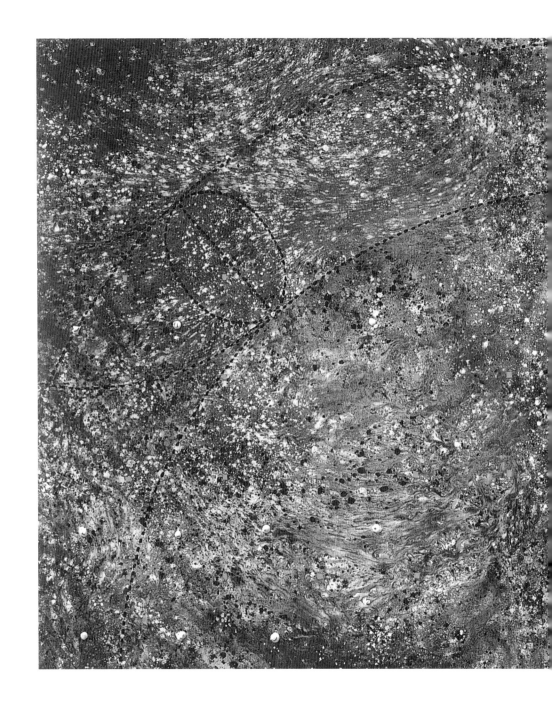

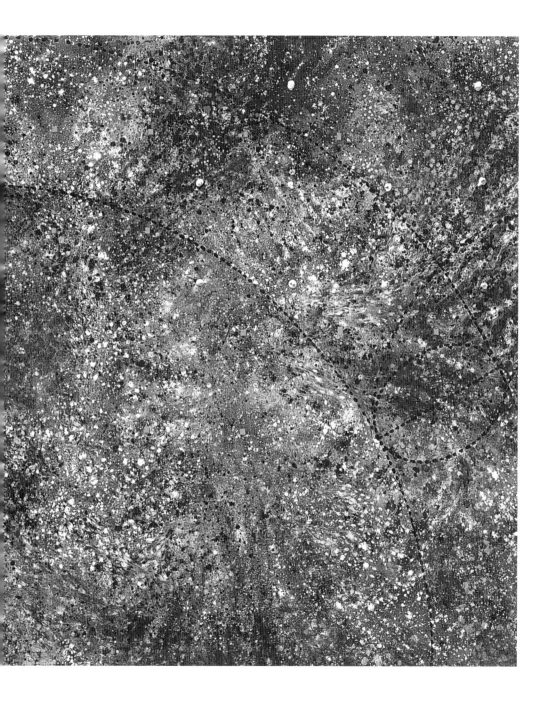

〈공간 985 *SPACE 985*〉 194×350, acrylic colors on canvas, 1998

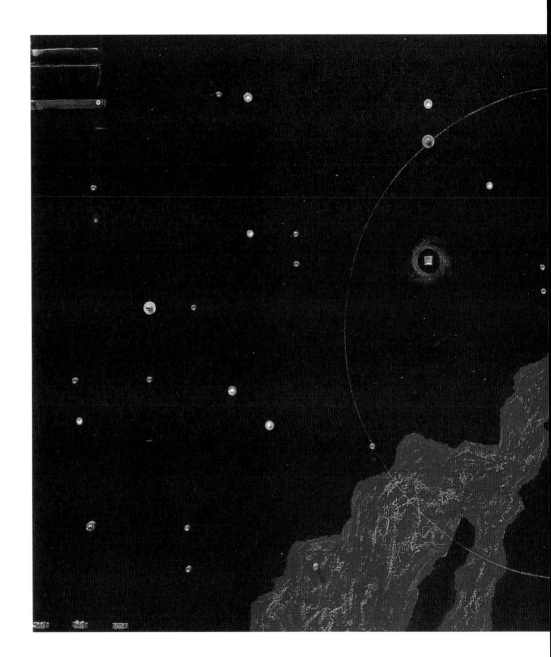

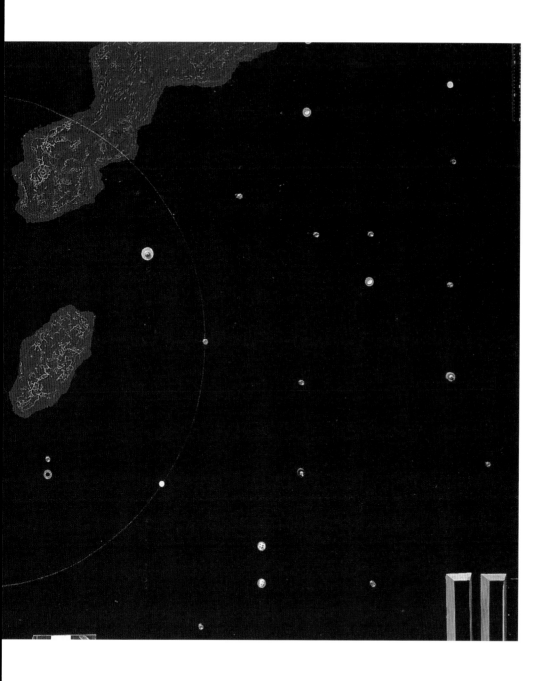

〈천공 984 *COSMOS 984*〉 194×350, acrylic colors on canvas, 1998

〈천공 986 *COSMOS 986*〉 200×300, acrylic colors on canvas, 1998

〈푸른 천공 *Blue COSMOS*〉 200×300, acrylic colors on canvas, 1999

〈태공 *9410*〉 194×350, acrylic colors on canvas, 1999

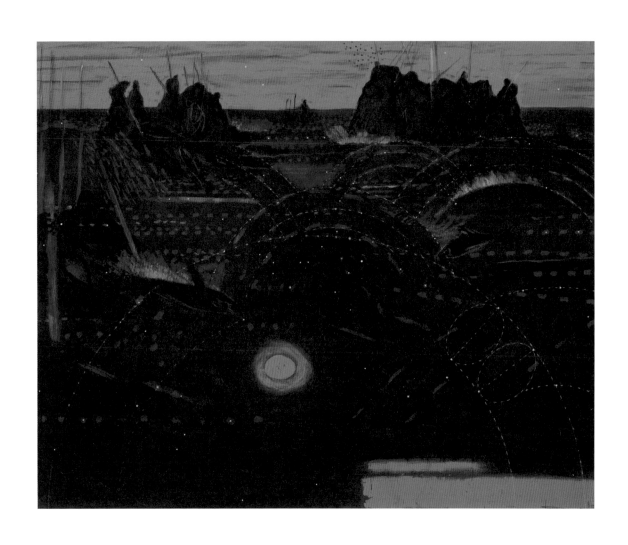

〈달리에의 봉헌 *Hommage to DALI*〉 200×244.5, acrylic colors on canvas, 1999

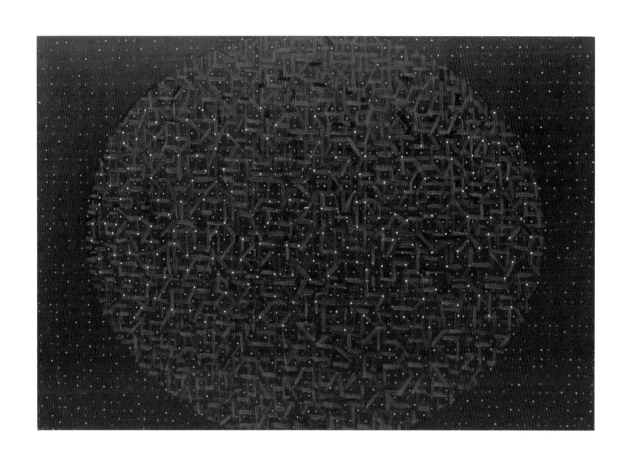

〈C-2000〉 132×200, acrylic colors on canvas, 2000

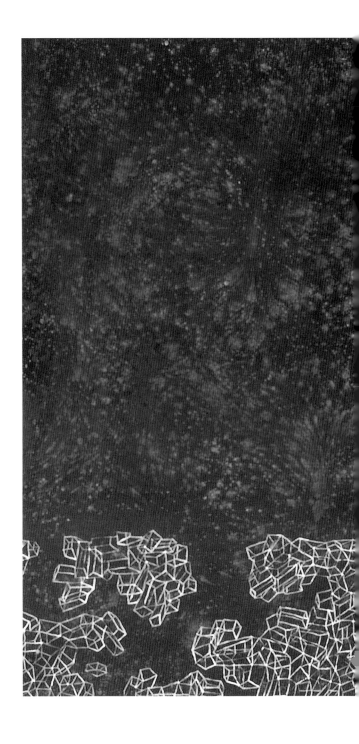

〈무제 2000 *Nontitle 2000*〉
200×350
acrylic colors on canvas
2000
한국예술종합학교 소장

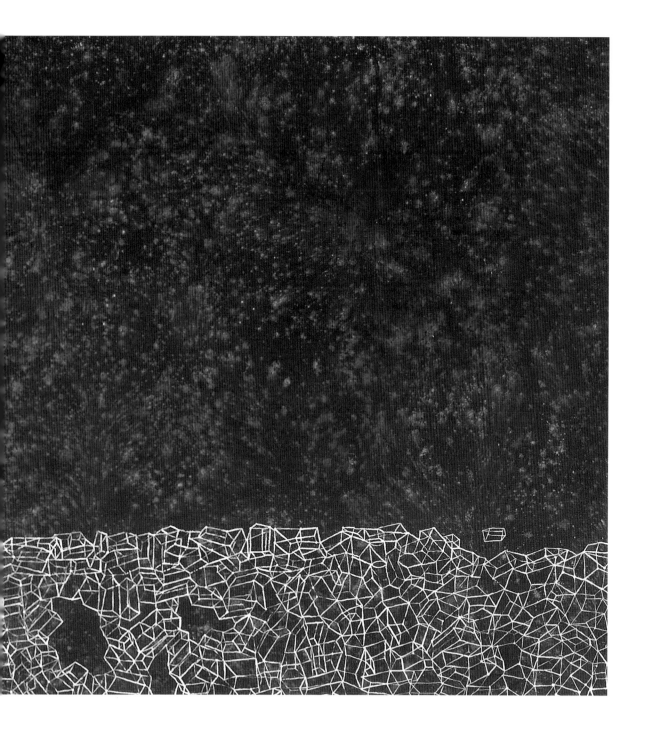

⟨STRIP-1⟩ 50×200, acrylic colors on canvas, 2000

이 세상에 없는 것에 새로운 하나를 보태는 것이
예술가, 학자의 소망이다

〈작품 32 *Work 32*〉 100×150, acrylic colors on canvas, 2000

〈COS 1/4〉 150×210, acrylic colors on canvas, 2000

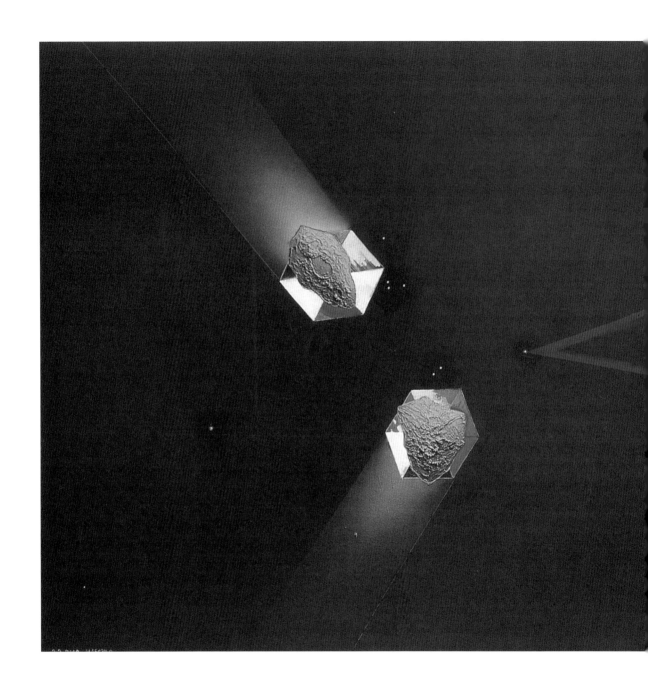

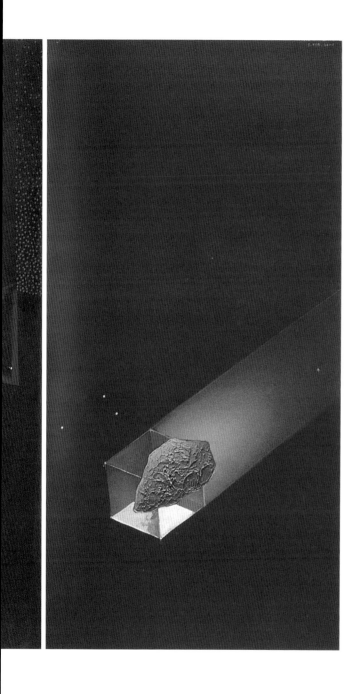

우리가 우주 속의 한 별에
존재한다는 인식을 빨리 깨달아
이별의 모든 것은 공동 운명임을
뼈저리게 알아야 한다
그것은 우주적 존재 인식이다

〈천공 9 *COSMOS 9*〉 200×350, acrylic colors on canvas, 2000, 한국가스공사 소장

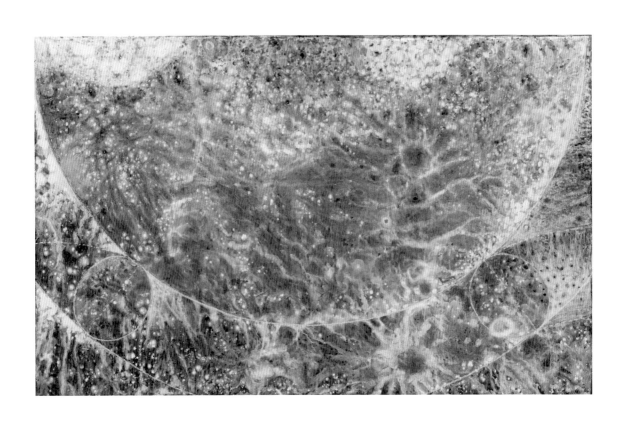

〈C-2001〉 159×252, acrylic colors on canvas, 2001

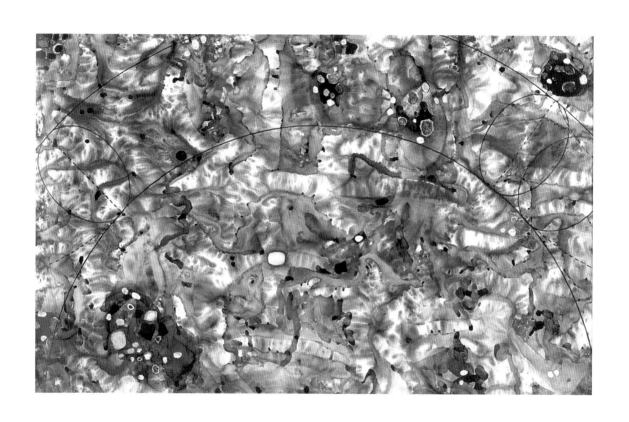

〈천공-화엄 *COSMOS-HWAUM*〉 152×243, acrylic colors on canvas, 2001

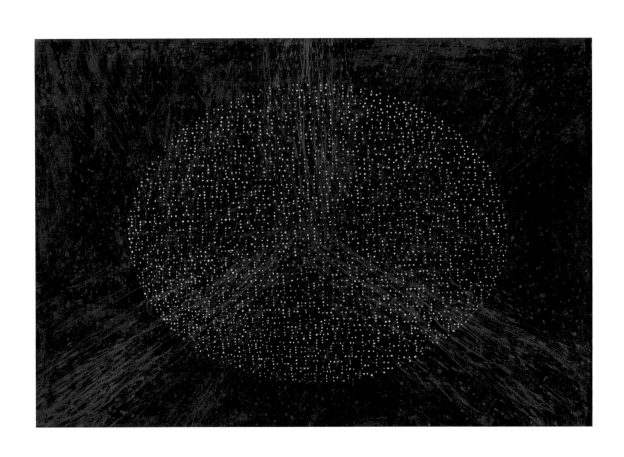

〈천공 2003-2 *COSMOS 2003-2*〉 130×200, acrylic colors on canvas, 2001

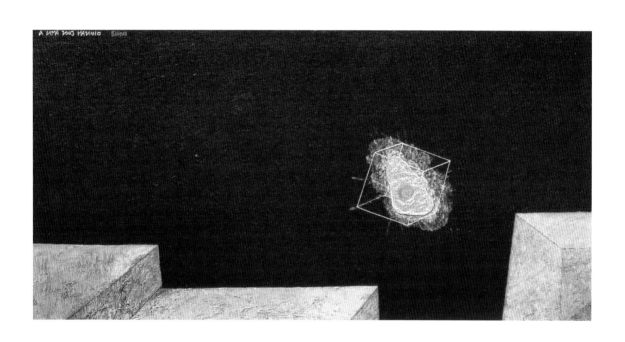

〈전쟁·평화 A *War·Peace A*〉 100×200, acrylic colors on canvas, dancheong, 2003, Peru

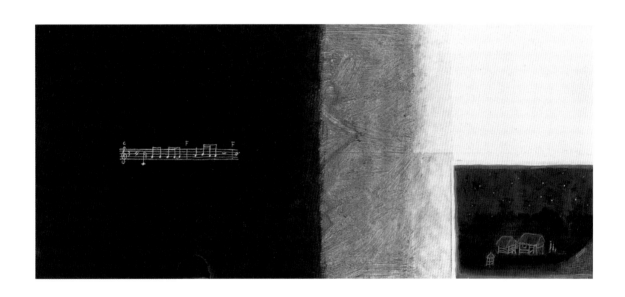

〈전쟁·평화 B *War·Peace* B〉 100×200, acrylic colors on canvas, dancheong, 2003, Peru

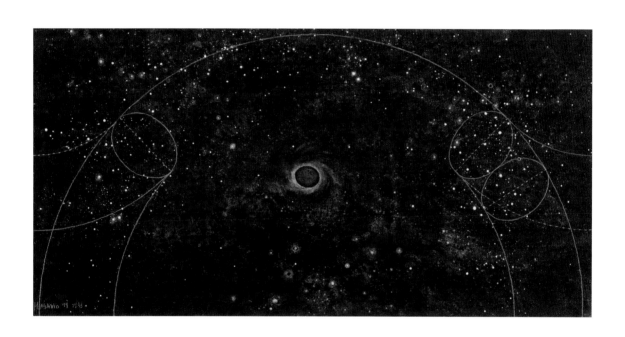

〈천공 523 *COSMOS 523*〉 100×200, acrylic colors on canvas, 1998

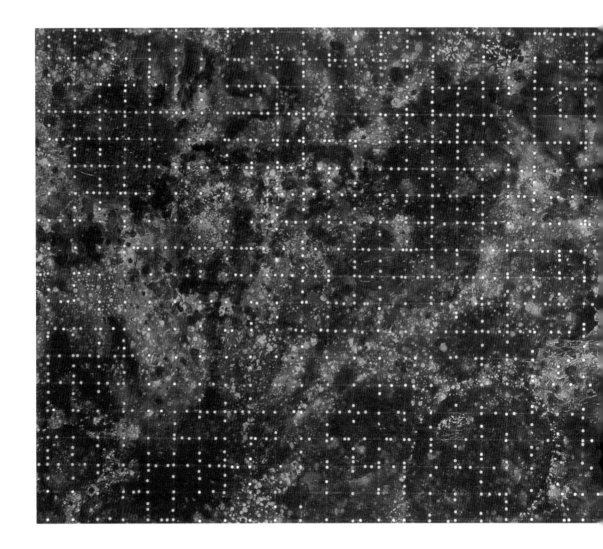

〈남천·공간 M〉 130×1,160.5, 지름 62.8, acrylic colors on canvas, dancheong, 2002
성신여자대학교 미술관 소장

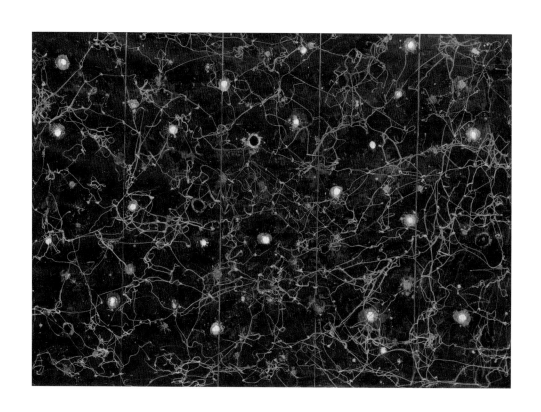

〈천공-0611 *COSMOS-0611*〉 110×160, mixed, thread, 2003

역사적으로 예술의 주제가 인간, 자연, 신이었다면
오늘날에는 인간, 자연, 우주라 하겠다

〈무제 2003-4 *Nontitle 2003-4*〉 75×157, acrylic colors on canvas, 2003, Peru

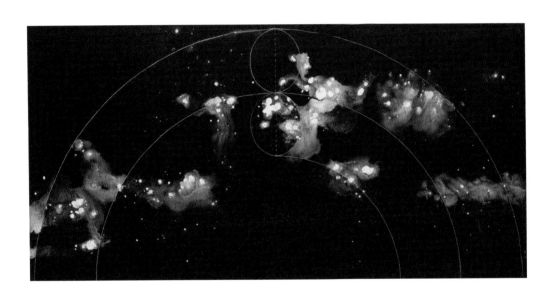

⟨C-22⟩ 100×200, mixed/acrylic colors on canvas, 2004

〈우주와 일상 S 2부작 *COSMOS&Life S Dyptich*〉 41×27, 100×200, acrylic colors on canvas, 2005

〈동지 94 *WINTER 94*〉 150×300, acrylic colors on canvas, 1994

〈일식 94-2 *Eclipse 94-2*〉 200×100×2, acrylic colors on canvas, 1994

〈공간 94 *SPACE 94*〉 350×194, acrylic colors on canvas, 1994

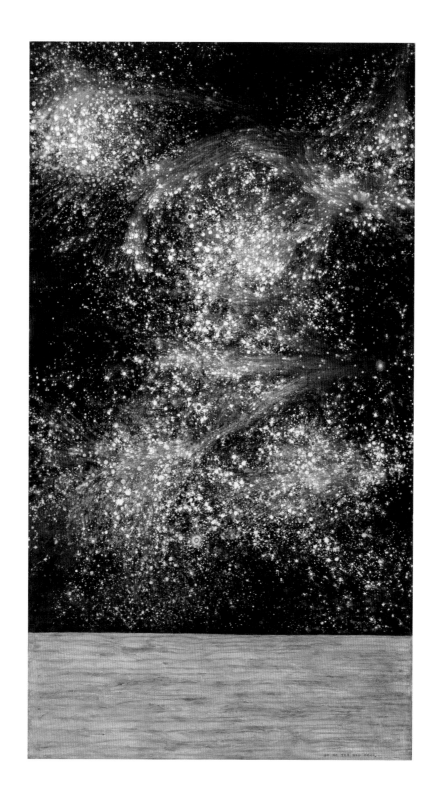

171

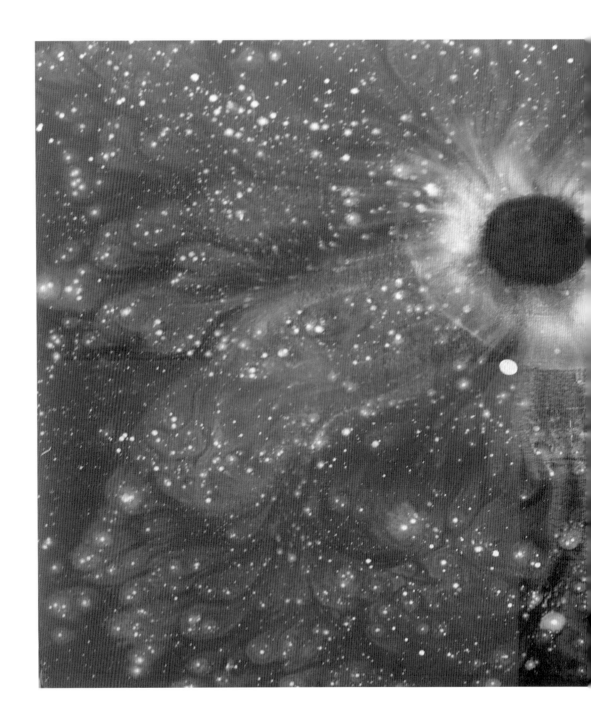

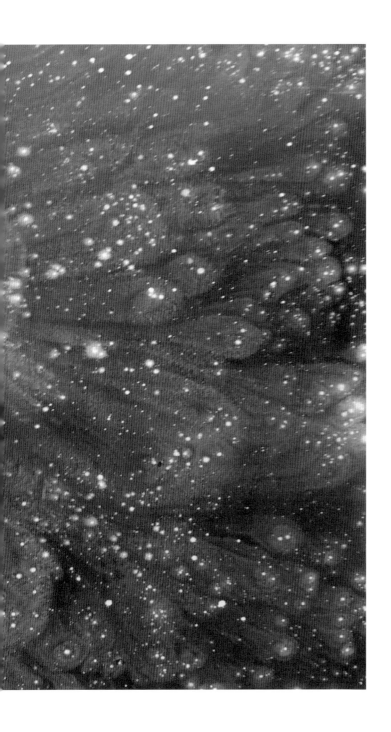

⟨천공 986 *COSMOS 986*⟩
200×212,
acrylic on canvas,
2000

하늘 가득한 별 그림 옆에
물 한 컵의 그림이 같이 있게 된다
우주와 일상의 관계다

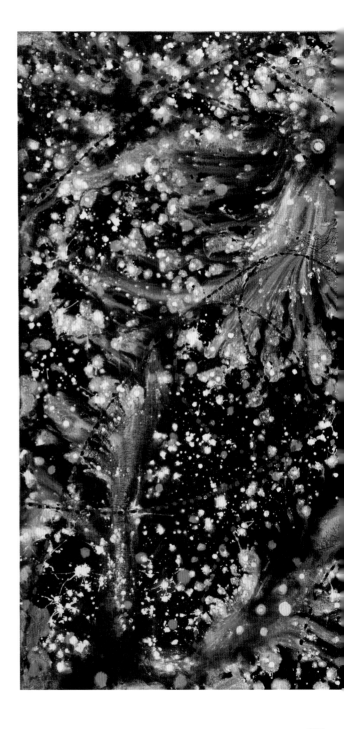

〈천공 9403 *COSMOS 9403*〉
200×300
acrylic colors on canvas
1994

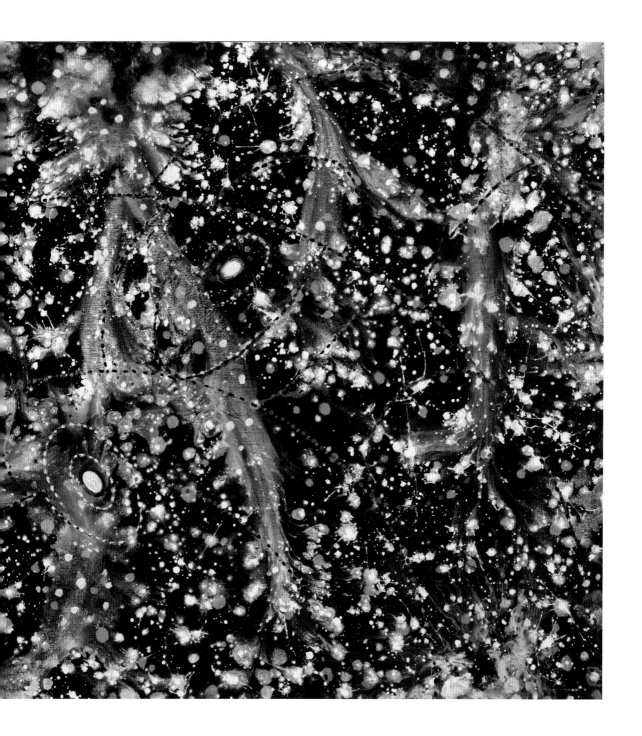

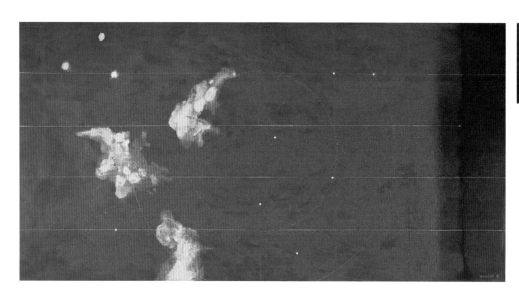

〈일출 2부작 *Sunrise Dyptich*〉 100×200, 30×20, acrylic colors on canvas, 2003

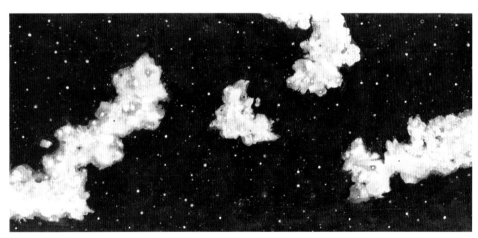

〈무제 2부작 A·B *Non title A·B Dyptich*〉 76×160, 20×30, acrylic colors on canvas, 2003, Peru

틱낫한 스님은 말했다
"당신은 종이에서 구름을 본다.
만일 당신이 시인이라면…"
그렇다
인과다

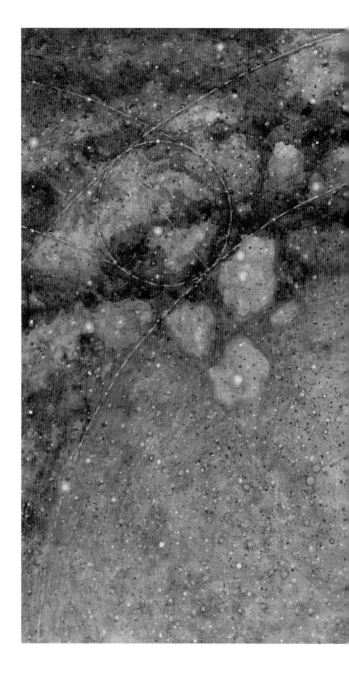

⟨2003 천공 *2003 COSMOS*⟩
139×230,
acrylic colors on canvas,
2003, Peru

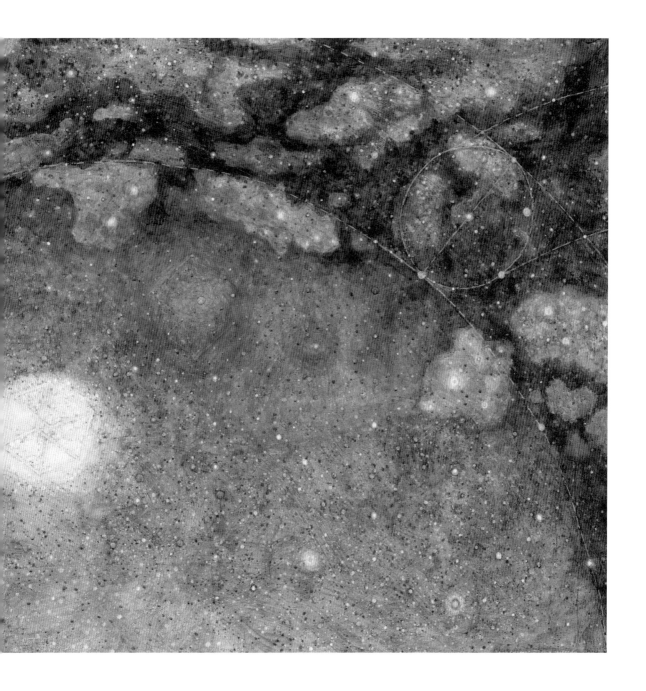

179

〈상관 *Mutual Relation*〉 132×152, acrylic colors on canvas, 2003, Peru

〈MALDONA〉 152×132, acrylic colors on canvas, 2003, Peru

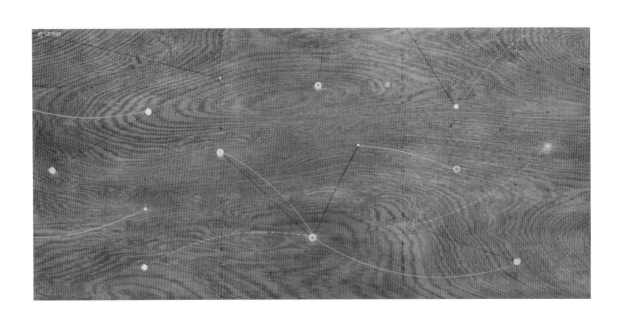

〈안데스에서-나스카 *Andes–Nasca*〉 100×200, mixed, acrylic colors on wood, 2003

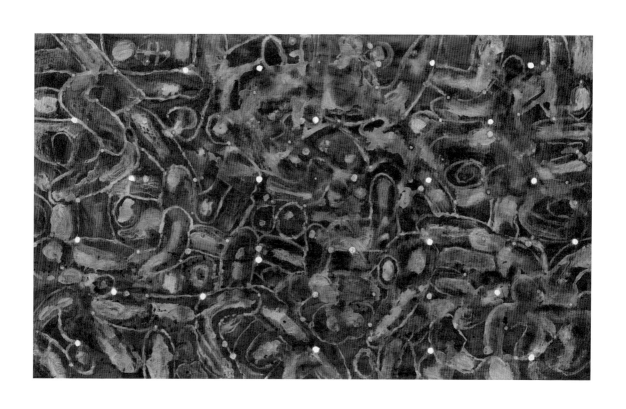

〈C-508〉 120×200, acrylic colors on canvas, 2004

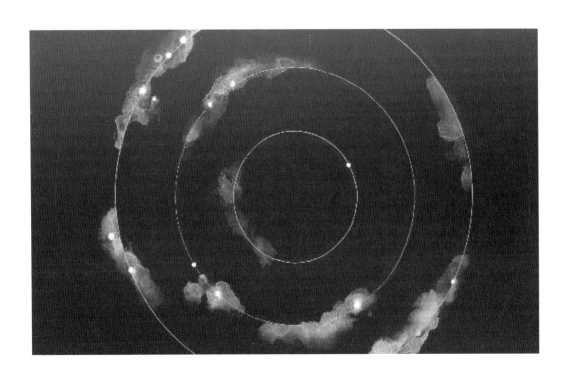

〈천공-521 *COSMOS-521*〉 120×200, acrylic colors on canvas, 2004

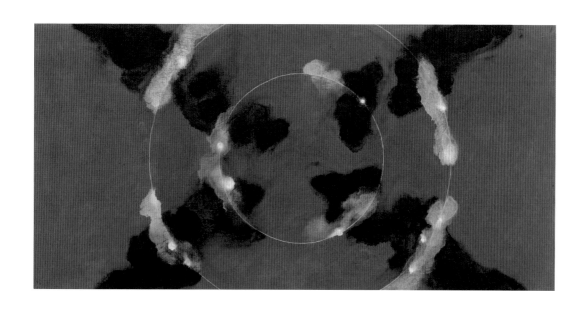

⟨2004 A⟩ 100×200, acrylic colors on canvas, 2004

우리 인간은 지구라는 작은 별에
잠시 머물다 사라지는 존재다
인간은 우주의 산물이며, 별의 자식이다

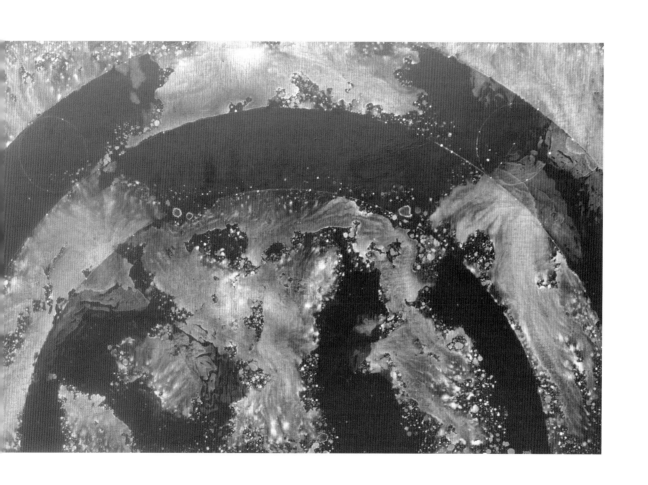

〈천공 15 *COSMOS 15*〉 150×230, acrylic colors on canvas, 2004

〈태공 공허 M *Universe Vacancy M*〉 150×230, acrylic colors on canvas, 2004

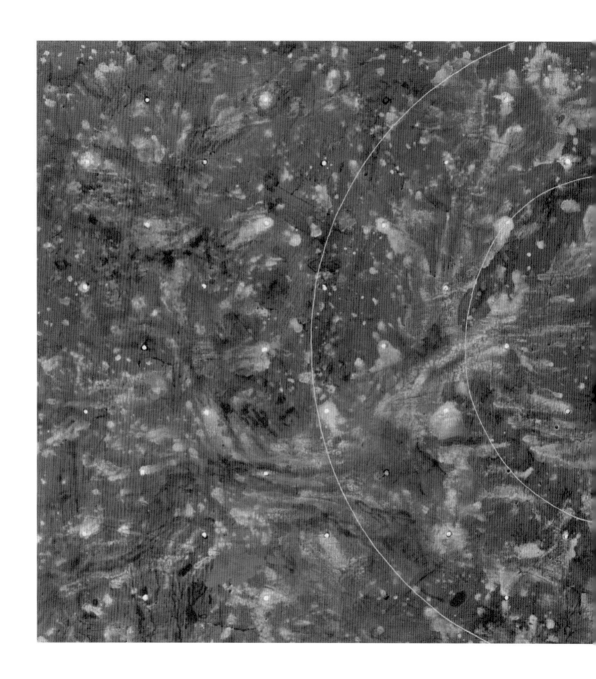

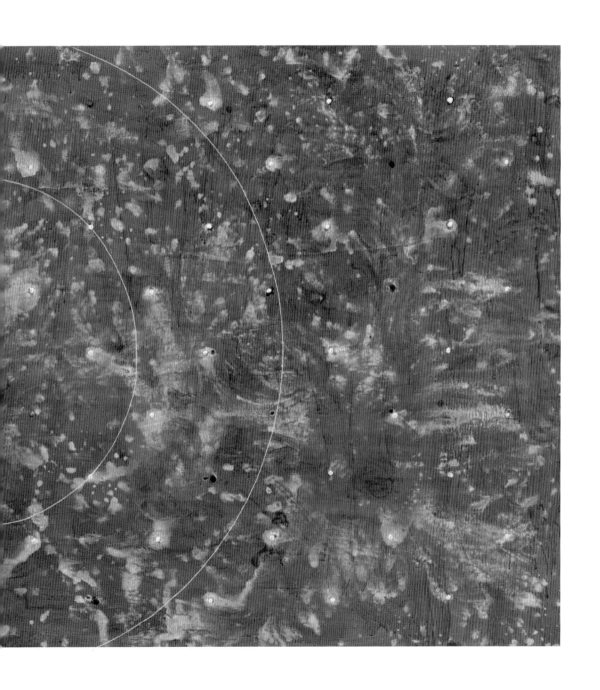

〈푸른 천공 *Blue COSMOS*〉 100×200, acrylic colors on canvas, 2004

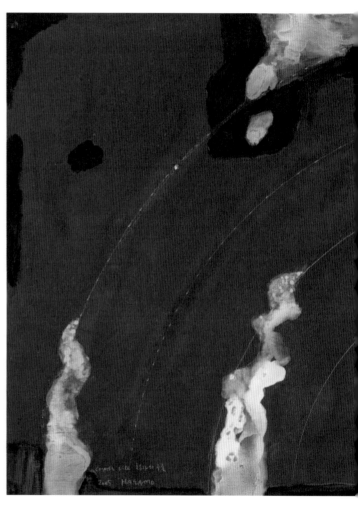

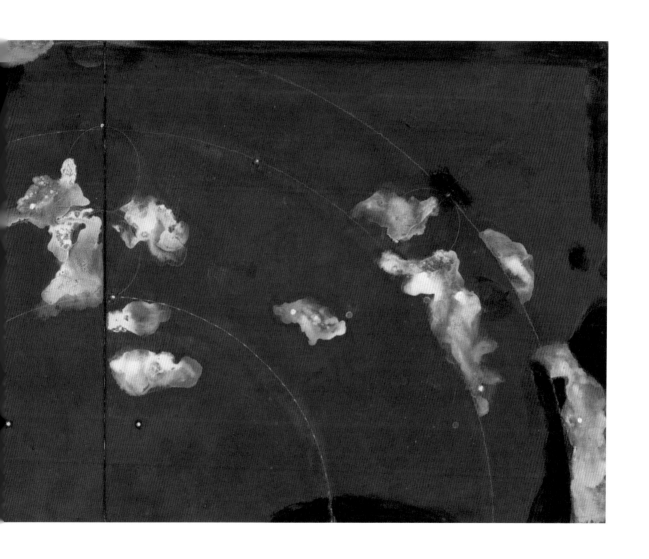

〈천공-다도해 M *COSMOS-Dadohae M*〉 100×200, 27×35, acrylic colors on canvas, 2004

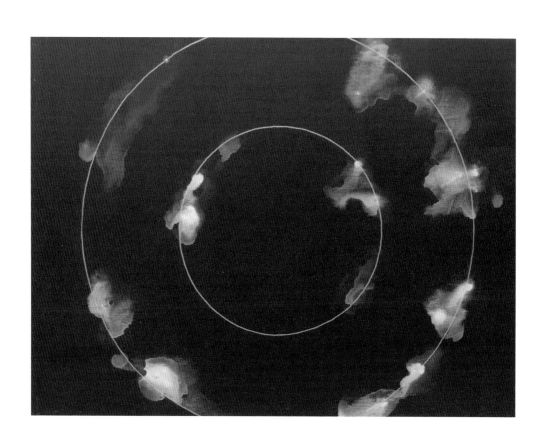

〈천공 2004-1 *COSMOS 2004-1*〉 90×120, acrylic colors on canvas, 2004

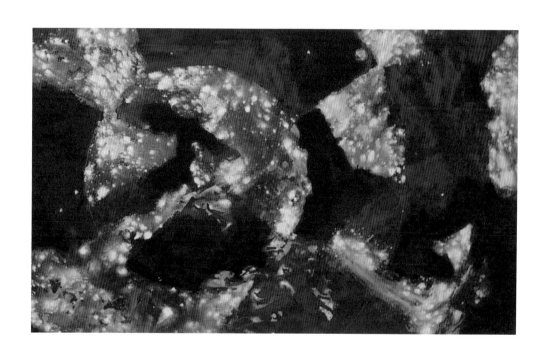

〈천공 123 *COSMOS 123*〉 90×120, acrylic colors on canvas, 2004

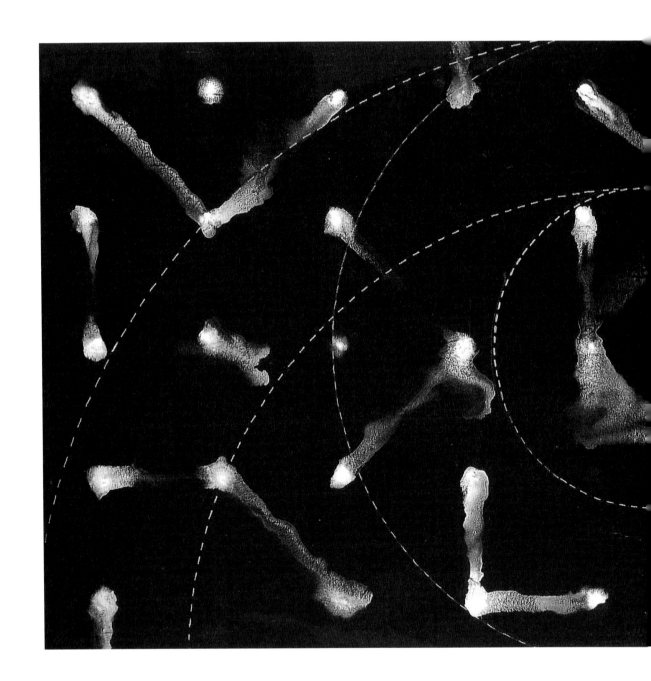

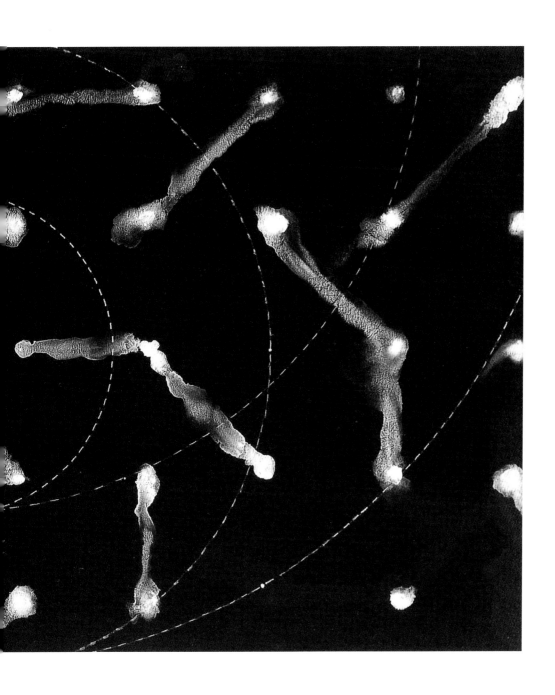

〈천공 무제 M *COSMOS Nontitle M*〉 100.5×200.5, acrylic colors on canvas, 2004

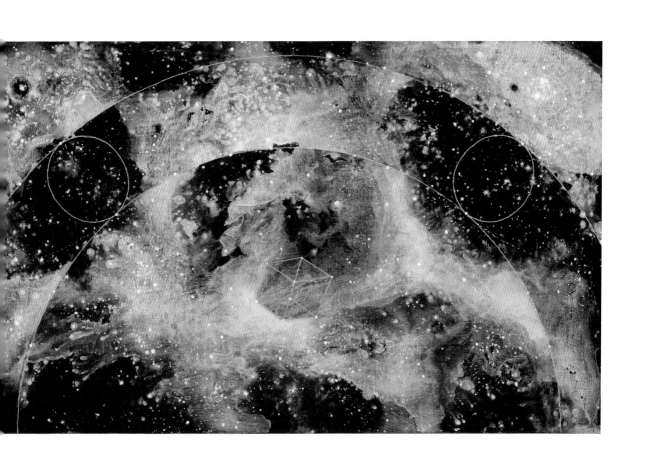

〈천공 231 *COSMOS 231*〉 120×200, acrylic colors on canvas, 2004

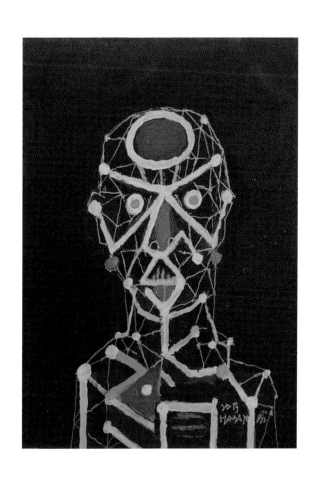

〈별인간 星人 *Starman*〉 4F, acrylic colors on canvas, 2005

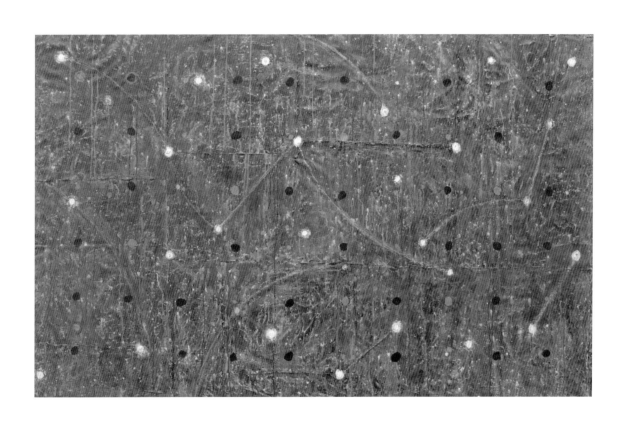

〈무제 L *Nontitle L*〉 150×230, acrylic colors on canvas, 2005

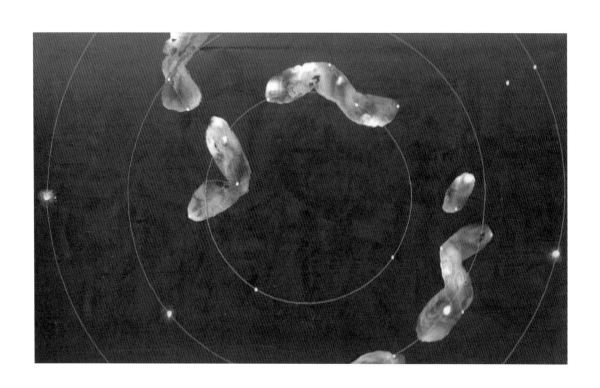

〈무제 369 *Nontitle 369*〉 120×200, acrylic colors on canvas, 2005

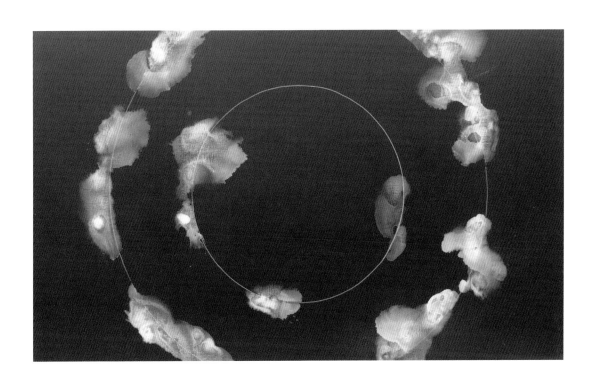

〈C-382〉 122×200, acrylic colors on canvas, 2006

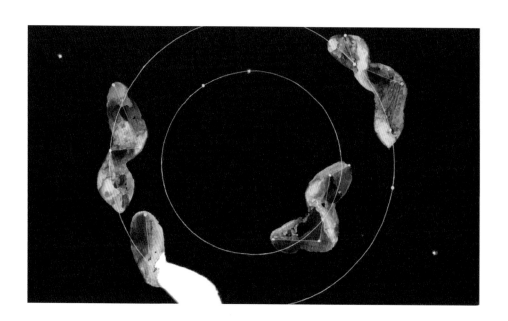

〈무제 28 *Nontitle 28*〉 89×149, acrylic colors on canvas, 2006

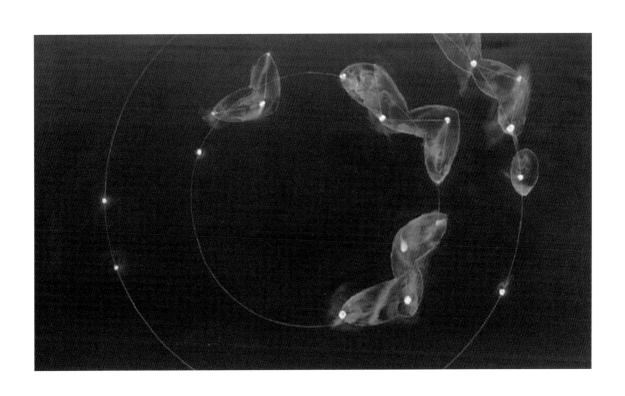

〈무제 1235 *Nontitle 1235*〉 120×200, acrylic colors on canvas, 2006

〈천공-청명 *Space-Chung Myung*〉 130×200, acrylic colors on canvas, 2007

〈C-01505〉 109.5×120, acrylic colors on canvas, 2008, 장욱진미술관 소장

법정이 산으로 스며듦은
완벽한 자유에의 열망이다

〈C-01505〉 109.5×120, acrylic colors on canvas, 2008, 장욱진미술관 소장

〈중력-간섭 *Gravity Interference*〉
122×200
acrylic colors on canvas
2008

213

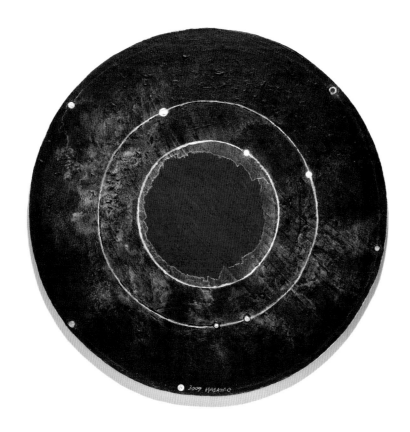

〈천공-A *Cosmos-A*〉 44.5, acrylic colors on canvas, 2008

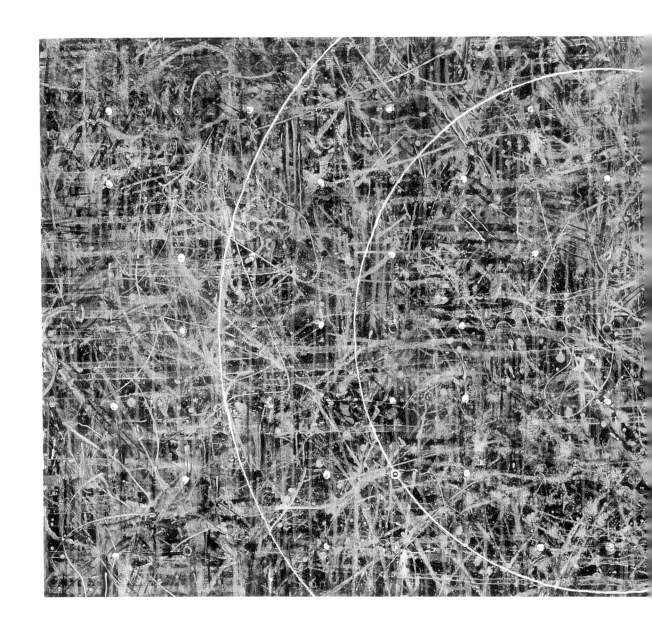

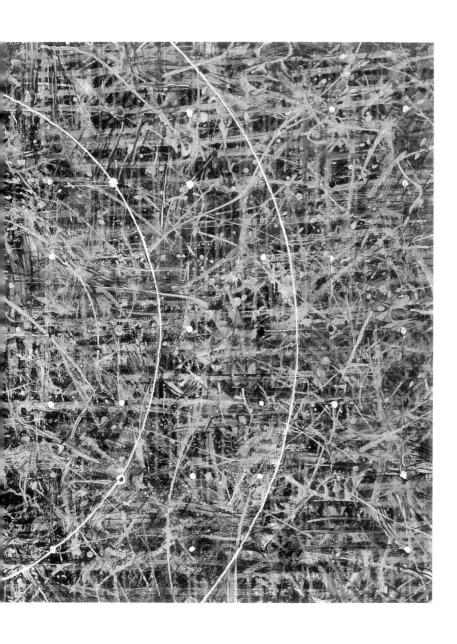

〈회색 공간 우주 *Gray Space Universe*〉
100×200, acrylic colors on canvas
2009, 개인 소장

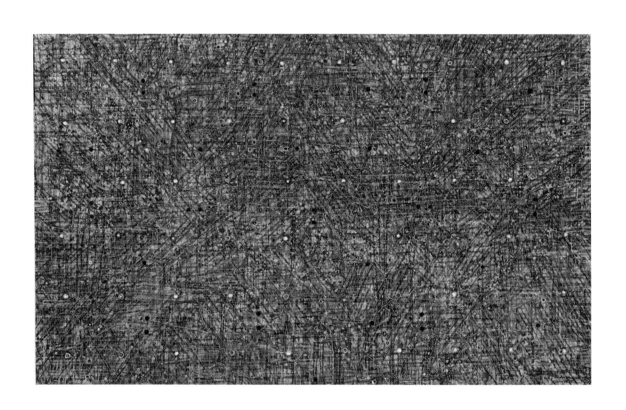

〈C-2009-M〉 121×200, acrylic colors on canvas, 2009

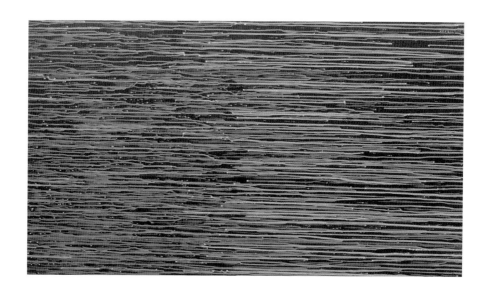

〈GRA-09〉 75×130, acrylic colors on canvas, 2009

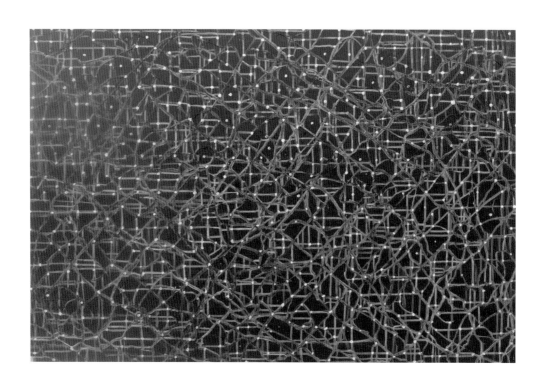

〈공간 미로 91 *Space Labyrinth*〉 80×120, acrylic colors on canvas, 2008

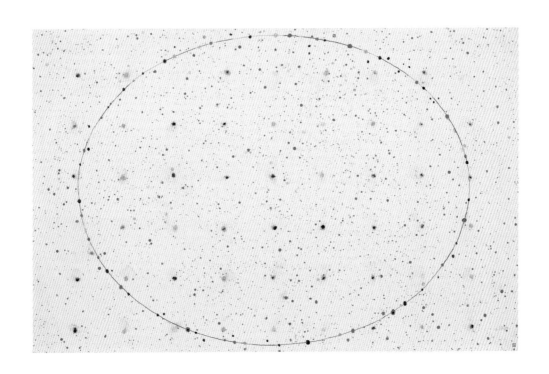

〈천공-동지 *COSMOS-WINTER*〉 120×130, acrylic colors on canvas, 2008

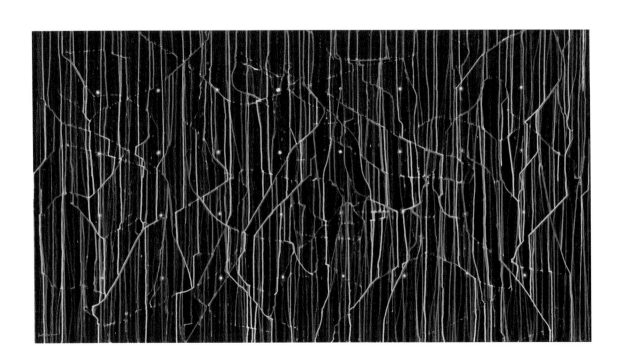

〈중력-K *Gravity-K*〉 130×200, acrylic colors on canvas, 2009

〈천공 0910 *COSMOS 0910*〉 200×250, acrylic colors on canvas, 2009

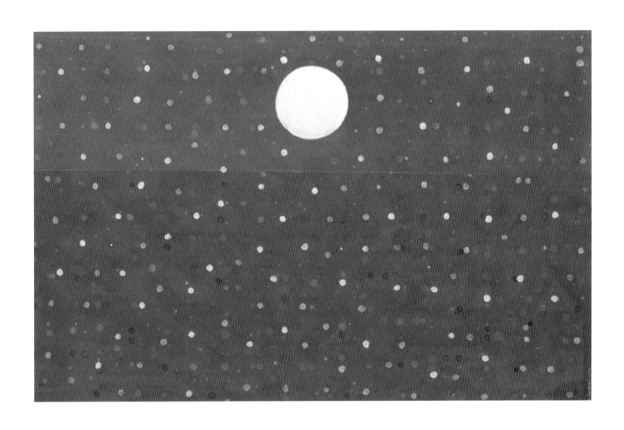

〈달에 대하여 *About the Moon*〉 150F, acrylic colors on canvas, 2009

〈천공 0909 *COSMOS 0909*〉 200×250, acrylic colors on canvas, 2009

〈천공 0908 *COSMOS 0908*〉 200×250, acrylic colors on canvas, 2009

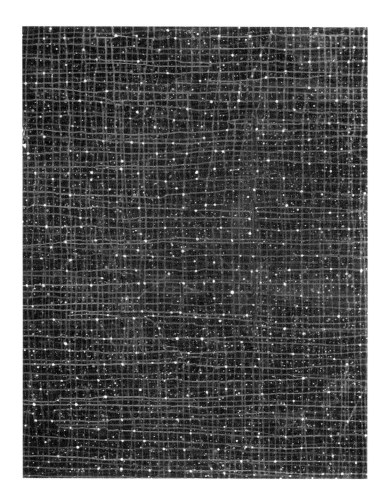

〈노란 공간 *Yellow SPACE*〉 162×130, acrylic colors on canvas, 2009

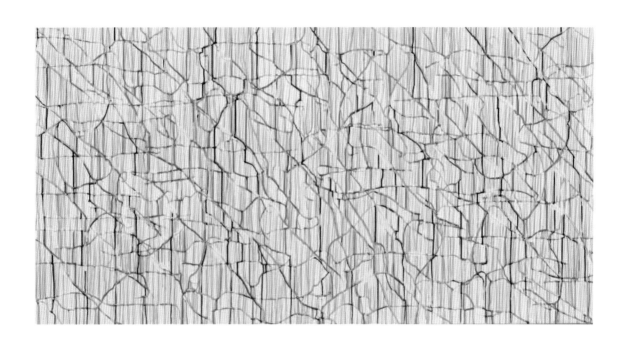

〈중력 M *Gravity M*〉 100×200, acrylic colors on canvas, 2009

⟨세 개의 천공 *Three Cosmos*⟩
20×30×3
acrylic colors on canvas
2009

〈붉은 천공 2부작 513 *Red Universe Dyptich 513*〉 200×130×2, acrylic colors on canvas, 2013

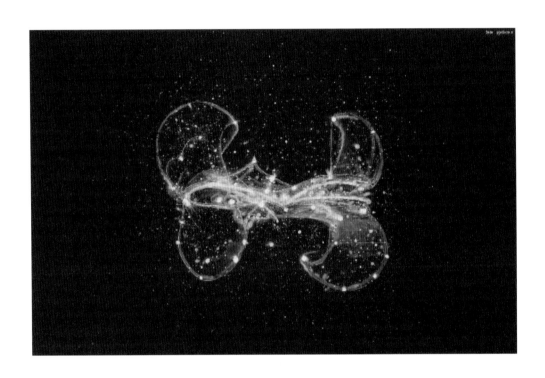

〈생성의 우주〉 130×160, acrylic colors on canvas, 2010, OCI미술관 소장

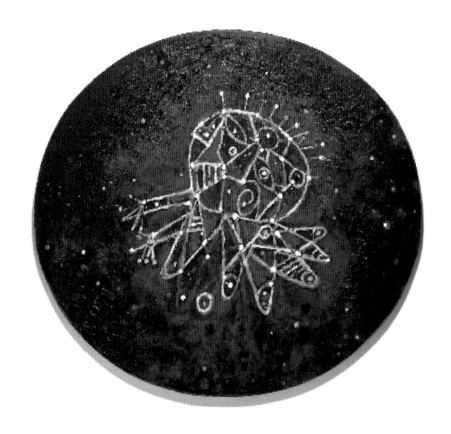

〈무제 D *Nontitle D*〉 58×50, acrylic colors on canvas, 2009

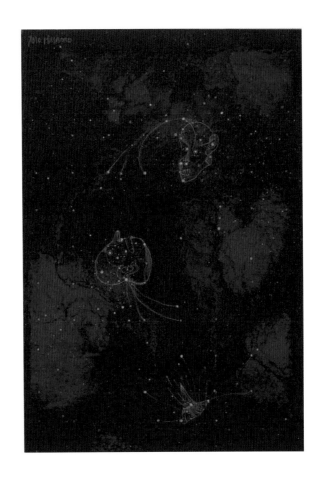

〈무제 *Nontitle*〉 117×80, acrylic colors on canvas, 2010

〈별 5 *Stars 5*〉 160×112, acrylic colors on canvas, 2010

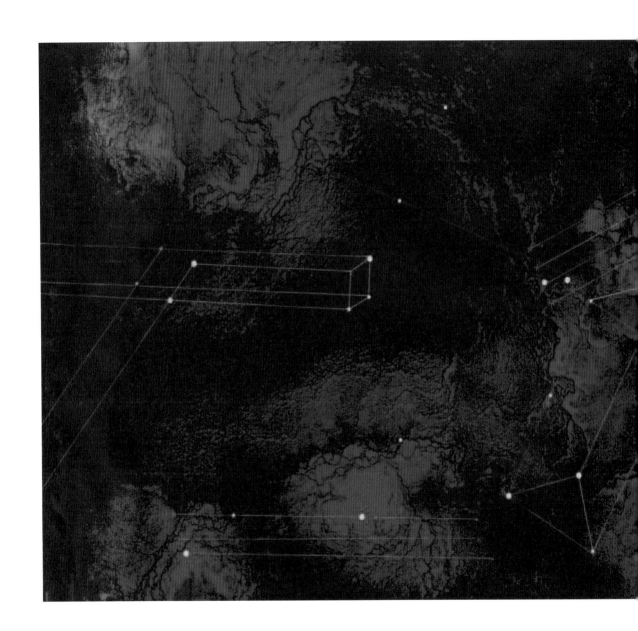

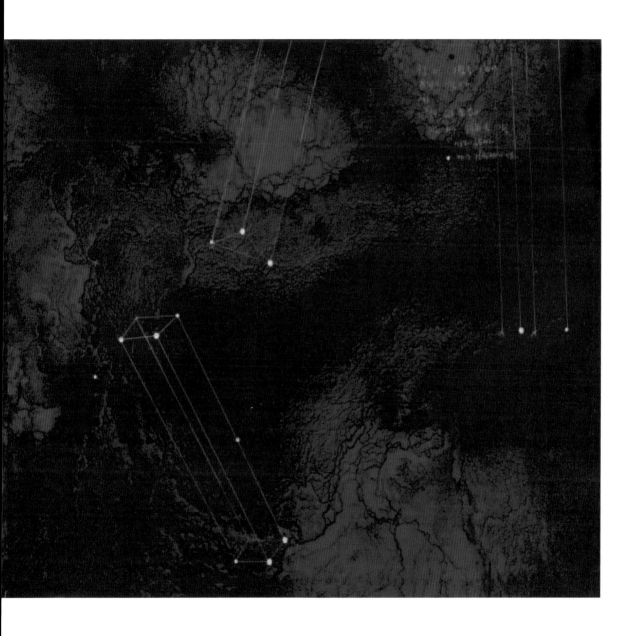

⟨C-684⟩ 120×220, acrylic colors on paper, 2010

〈붉은 공간 39 *Red Space 39*〉
120×220
acrylic colors on canvas
2010

239

⟨2010 C⟩ 80×117, acrylic colors on paper, 2010

〈2010-9 음악 *2010-9 MUSIC*〉 130×162, acrylic colors on canvas, 2010

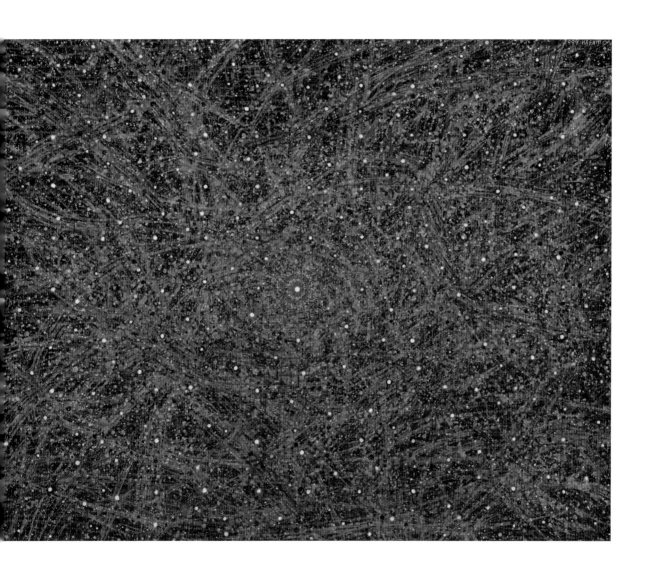

〈1012 G〉 200×250, acrylic colors on canvas, 2010

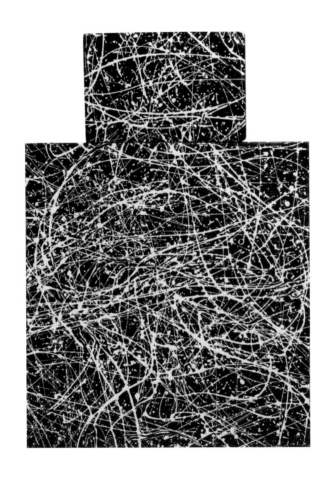

〈우주의 조각 *Piece of Cosmos*〉 75×23, acrylic colors on canvas, 2010

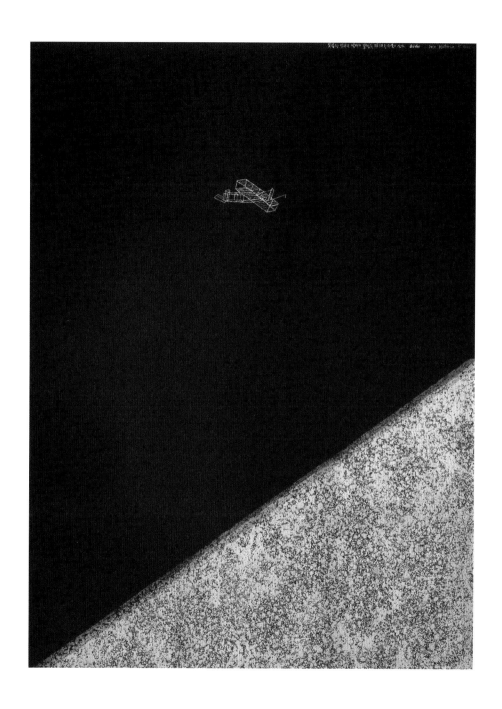

⟨무제 2부작 *Nontitle Dyptich*⟩ 270×200, acrylic colors on canvas, 2010

⟨110F⟩ 130×194, acrylic colors on canvas, 2010

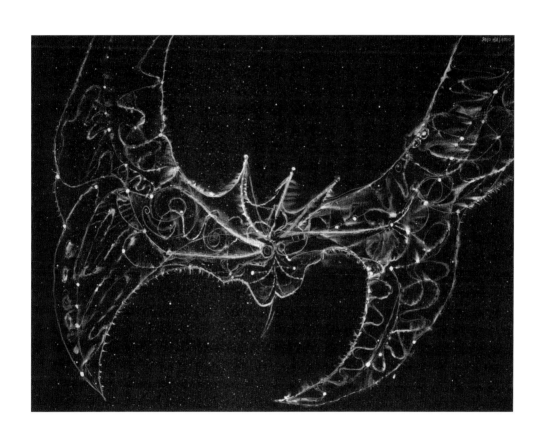

〈우주새 A *COSMOS BIRD A*〉 130×194, acrylic colors on canvas, 2010

백남준이 달을 최초의 TV라 했다면
별이 빛나는 밤하늘은
최초이자 최대의 그림이다

〈천공 AC981 *COSMOS AC981*〉

100×200

acrylic colors on canvas

2011

249

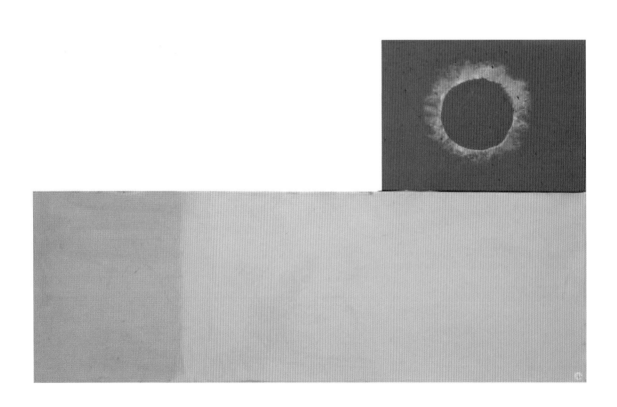

〈무제 2001 *Nontitle 2001*〉 130×194, acrylic colors on canvas, 2010

〈자코메티 연구〉 120×90, acrylic colors on canvas, 2011

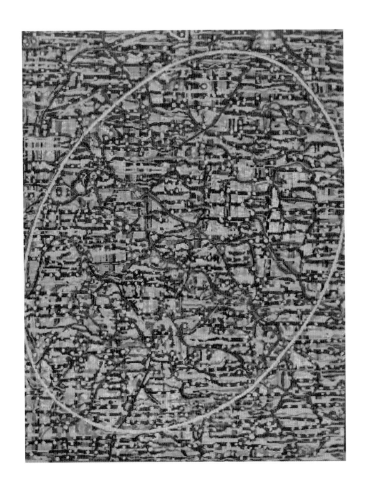

⟨무제 2011 *Nontitle 2011*⟩ acrylic colors on canvas, 2011

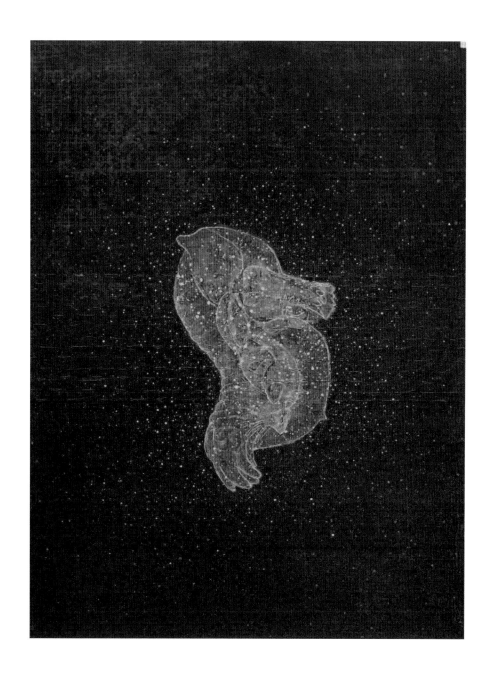

〈C-2011〉194×130, acrylic colors on canvas, 2011

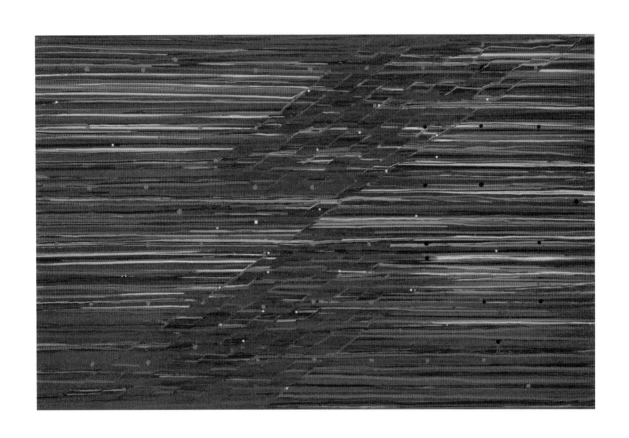

⟨R-공간 *R-SPACE*⟩ 130×200, acrylic colors on canvas, 2011

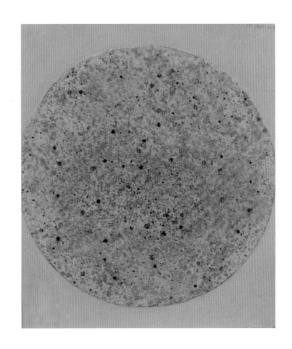

⟨만월 *Full Moon*⟩ 100×100, acrylic colors on canvas, 2012, 축광

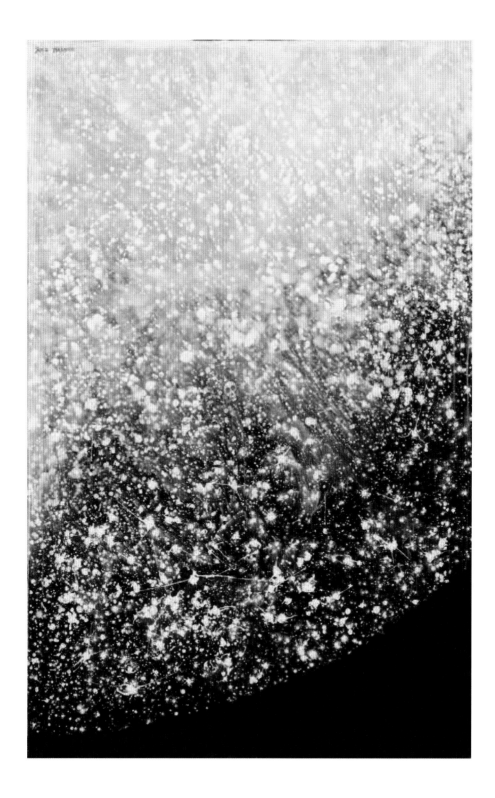

257

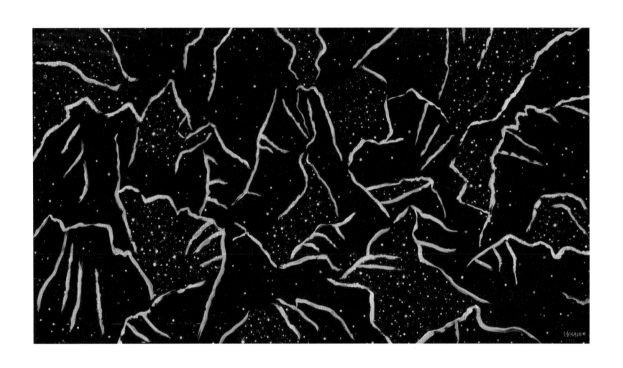

〈산맥 3 *Mountains 3*〉 110×200, acrylic colors on canvas, 2012

〈우주 일상 17 *COSMOS Daily Life 17*〉 120×200, acrylic colors on canvas, 2012

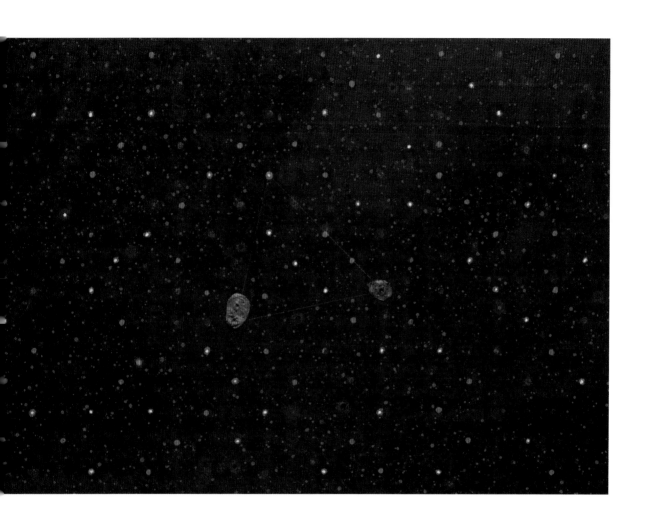

〈RED C-2〉 155×220, acrylic colors on canvas, 2012

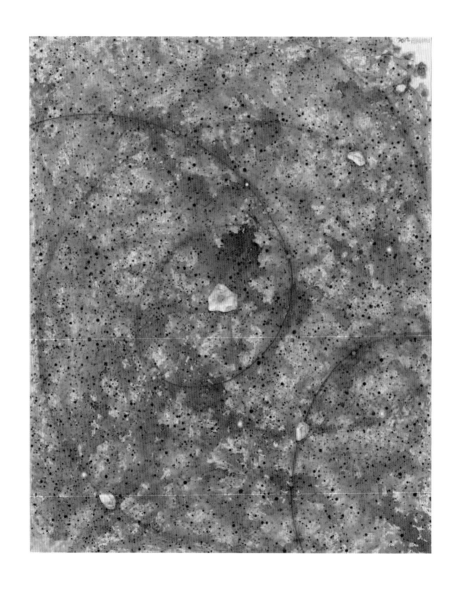

〈1월의 우주 *COS JAN*〉 162×130, acrylic colors on canvas, 2012

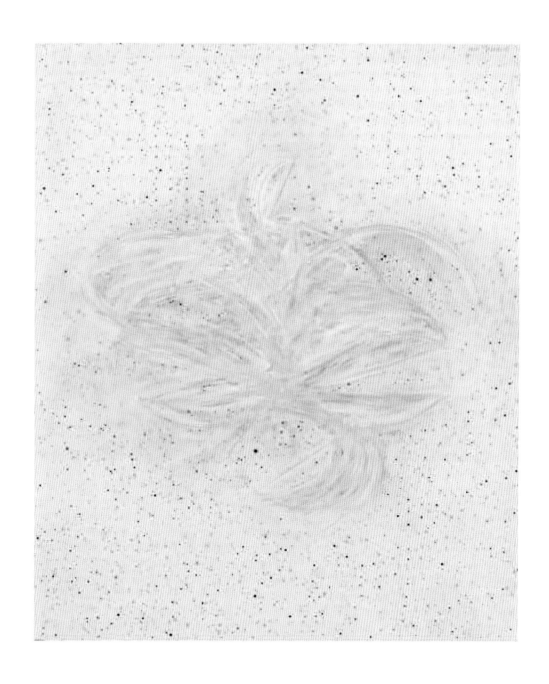

〈지워진 흰 천공 *Wipe Away COSMOS*〉 200×130, acrylic colors on canvas, 2012

나는 이 아름다운 별 지구를 구석구석 보고 싶다
화가는 떠날 것이다
어느 날… 그림과 짧은 글이 남는다
그리고 내가 없어도 세상은 그대로라는 것을 알게 된다

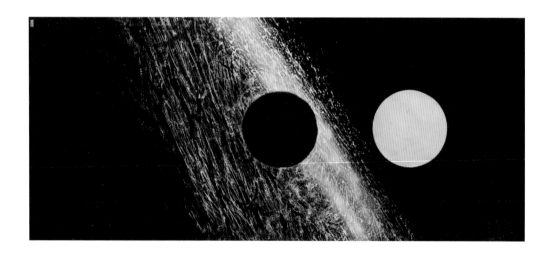

〈Black-H 009〉 90×120, acrylic colors on canvas, 2013

〈C-518〉 200×130, acrylic colors on canvas, 2013

〈애벌레 *Larva*〉 130×130, acrylic colors on canvas, 2013

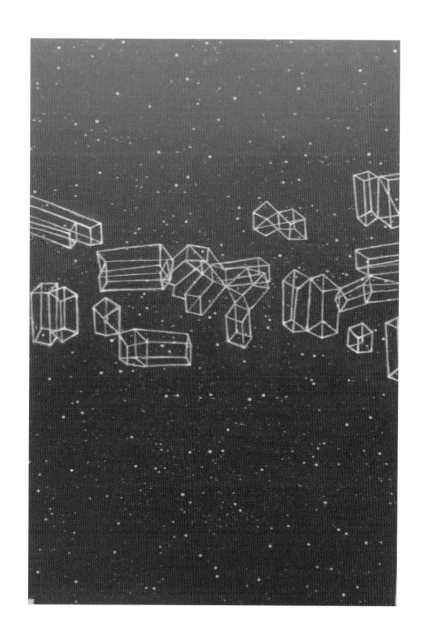

〈무제 2013 *Nontitle 2013*〉 200×130, acrylic colors on canvas, 2013

〈천공-H *COSMOS-H*〉 90×130, acrylic colors on canvas, 2017

〈천공 부분 C *COSMOS Part C*〉 100×200, acrylic colors on canvas, 2013

〈궤적 *Track*〉 130×200, acrylic colors on canvas, 2013

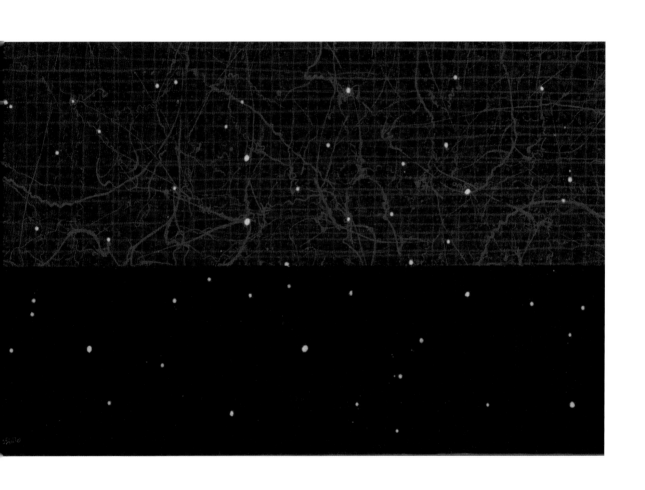

〈적공 015 *Red Space 015*〉 100×200, acrylic colors on canvas, 2013

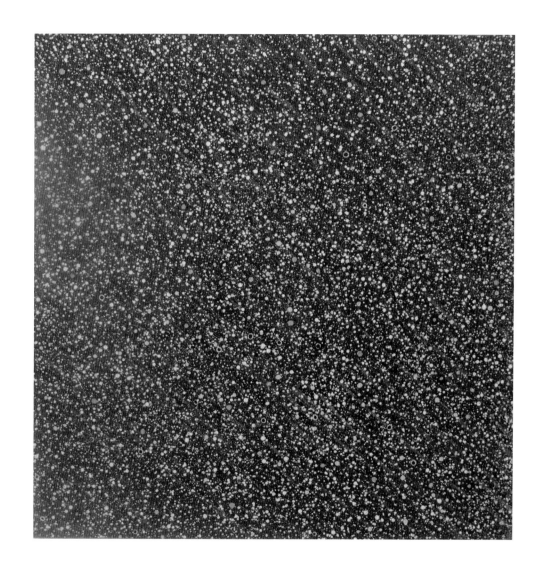

〈밤하늘 7 *Night Sky 7*〉 130×130, acrylic colors on canvas, 2013

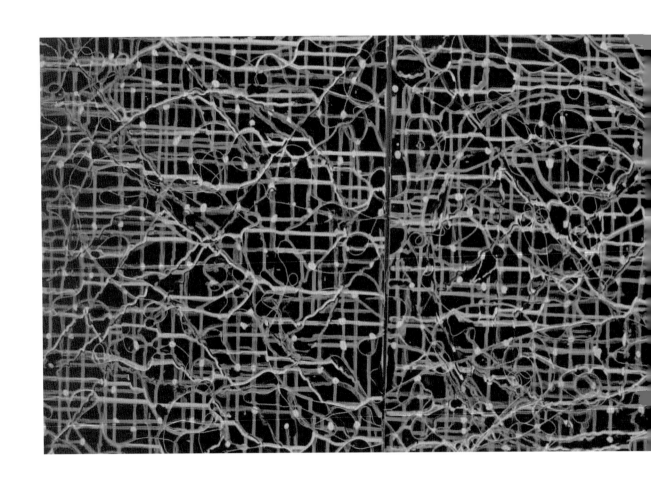

생명은 우주적 존재다
위대하고 엄숙한 것이다

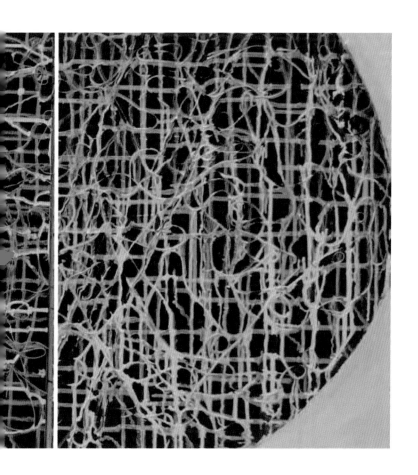

〈공간 3부작〉 65×200, acrylic colors on canvas, 2013

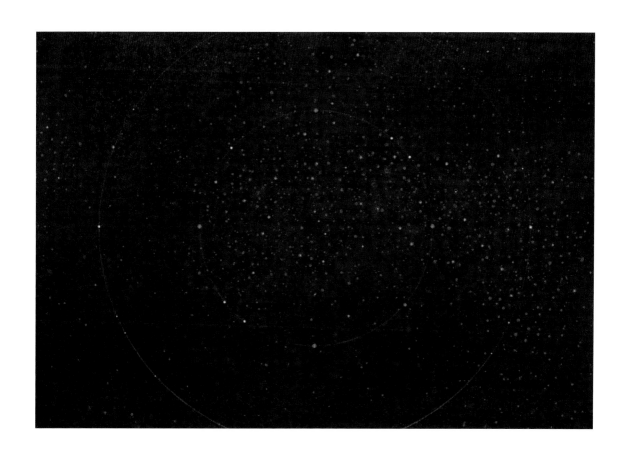

〈적천 014 *Red Sky 014*〉 155×220, acrylic colors on canvas, 2014

⟨C-2013013⟩ 112×162, acrylic colors on canvas, 2013

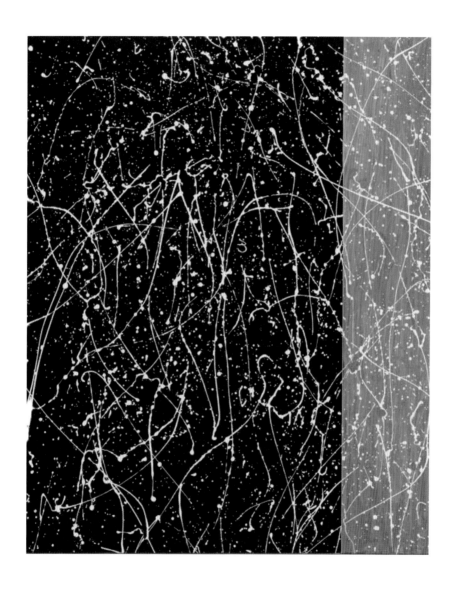

〈산조 1 *Sanjo-Rhythm 1*〉 160×130, acrylic colors on canvas, 2014

〈BLACK H-008〉 80×160, acrylic colors on canvas, 2014

〈K-3〉 162×130, acrylic colors on canvas, 2014

〈천공산조 2014 *COSMOS Sanjo 2014*〉
220×160, acrylic colors on canvas, 2014

285

〈C201401〉 162×227, oil colors on canvas, 2014

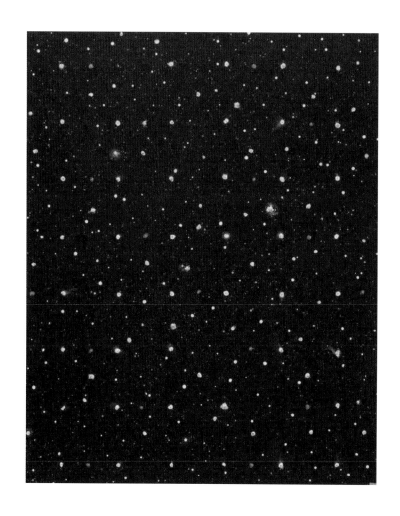

〈C201401〉 160×130, acrylic colors on canvas, 2014

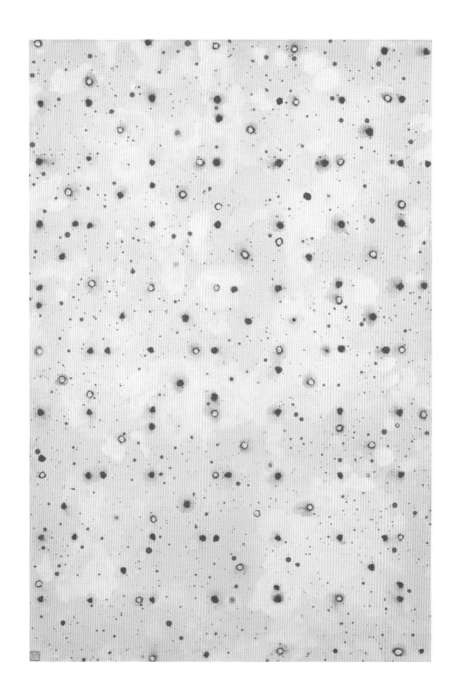

〈백색 천공 *White Space*〉 200×130, acrylic colors on canvas, 2014

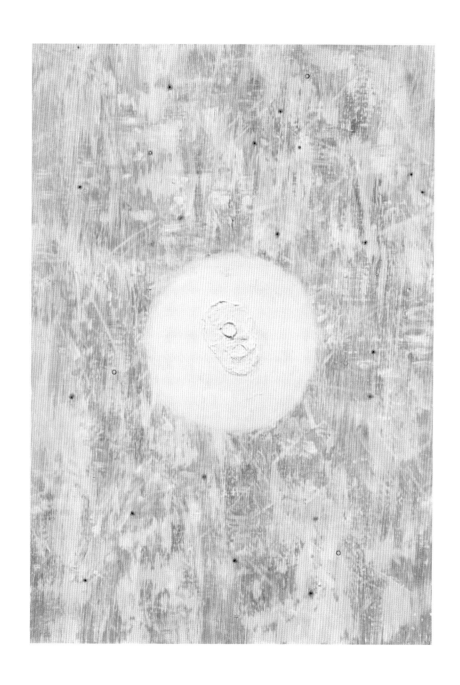

⟨CW 2013-1⟩ 162×111, acrylic colors on canvas, 2014

〈무제 X *Nontitle X*〉 75×107, acrylic colors on canvas, 2013

우주가 우리와 밀착된 때는

고대 원시 사회

그리고 오늘날 우주 개척기이다

〈두 개의 달 *Two Moons*〉 24×33×2, acrylic colors on canvas, 2010

〈적성 천공 *Red Star COSMOS*〉 80F, acrylic colors on canvas, 2015

⟨R-2014-1⟩ 162×130, acrylic colors on canvas, 2015

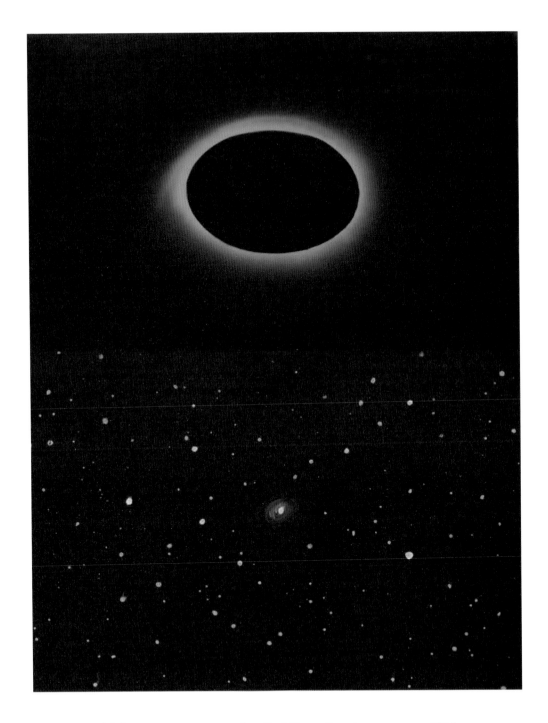

〈일식 C20153 *Eclipse C20153*〉 252×162, acrylic colors on canvas, 2015

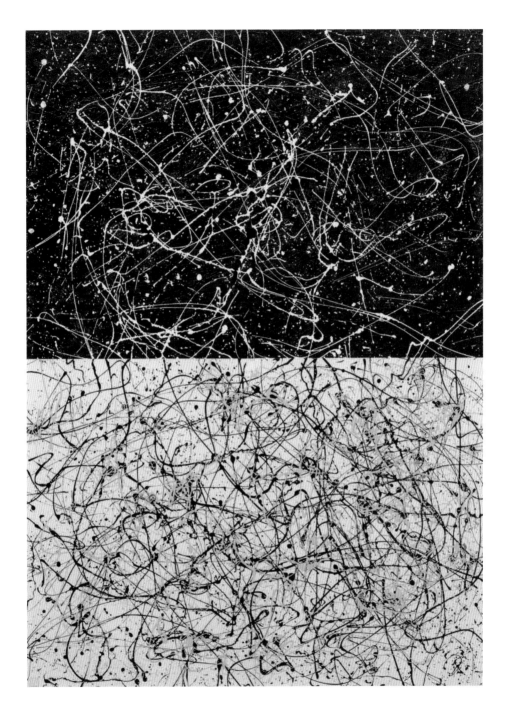

〈산조-05〉 252×162, acrylic colors on canvas, 2015

〈W-015〉 160×220, acrylic colors on canvas, 2015

⟨Universe-R⟩ 160×220, acrylic colors on canvas, 2015

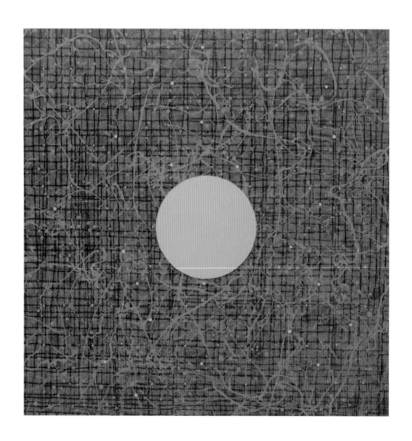

〈달 848 *MOON 848*〉 130×130, mixed, thread, acrylic colors on canvas, 2015

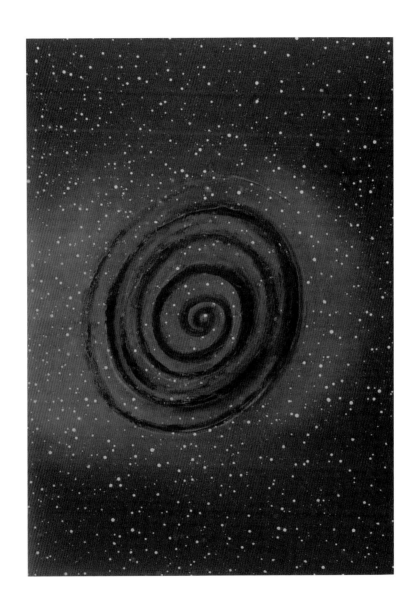

〈우주 155 *Universe 155*〉 130×90, acrylic colors on canvas, 2015

아름다움은 본능이다

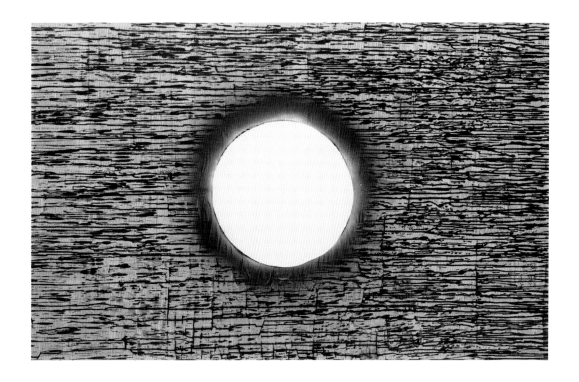

⟨20-27 문-R *20-27 MOON-R*⟩ 110×190, acrylic colors on canvas, 2016

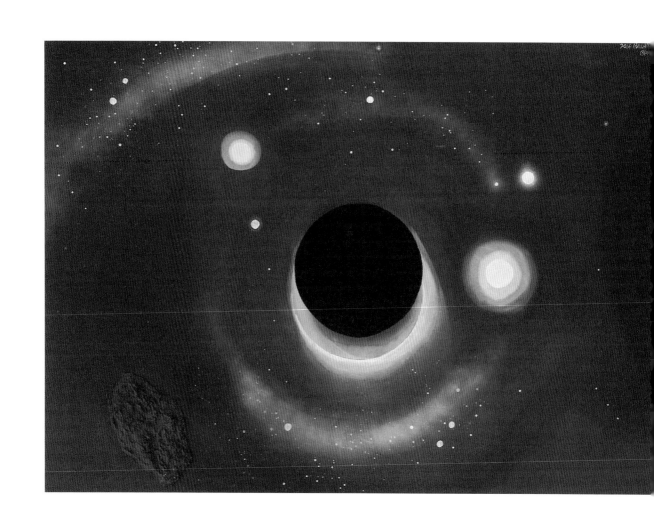

〈C 201402〉 160×220, acrylic colors on canvas, 2015

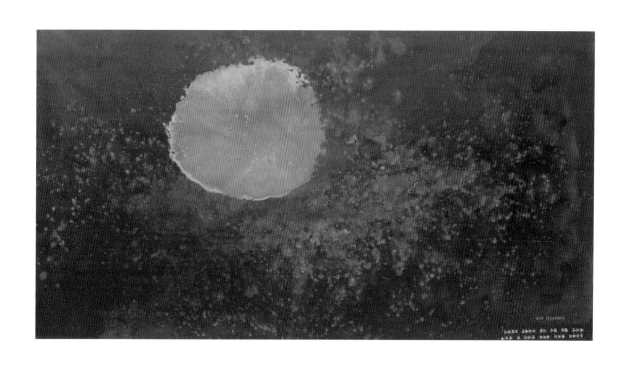

〈공간에서 현재 *Space Present*〉 110×200, acrylic colors on canvas, 2015

⟨C-100⟩ 320×220, acrylic colors on canvas, 2016

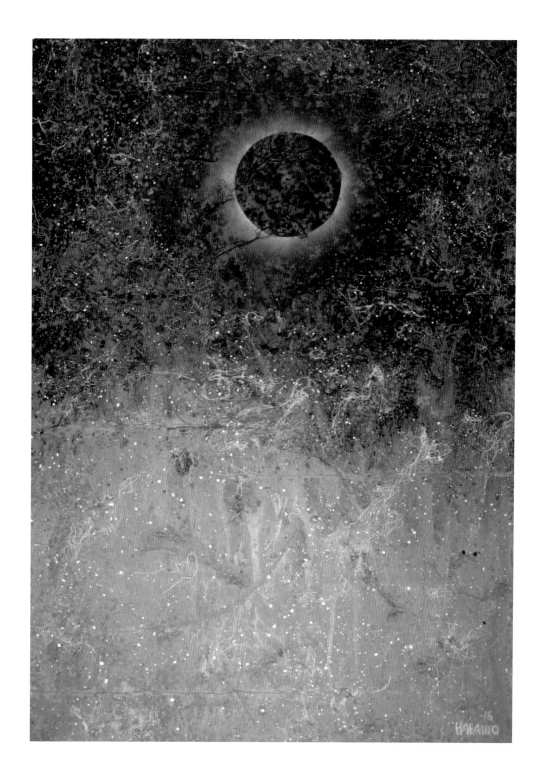

311

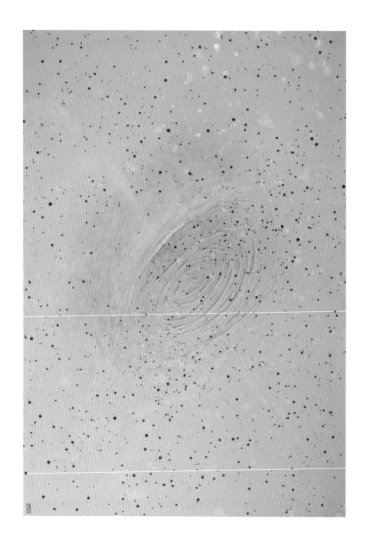

⟨Universe-R⟩ 130×90, acrylic colors on canvas, 2015

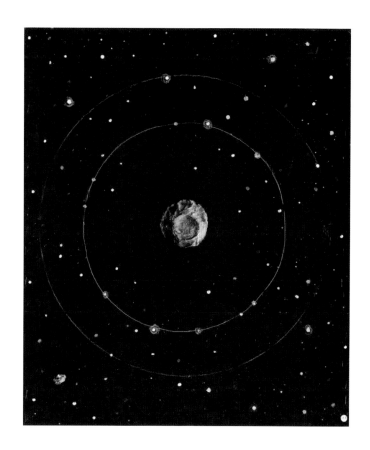

〈Universe-O〉 10F, acrylic colors on canvas, 2015

집요하지 못해
다빈치, 페르메이르 같은 그림
그리지 못한다

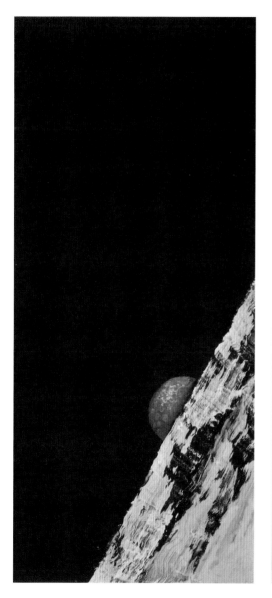
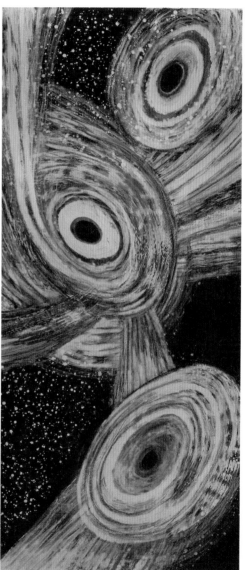

〈Cosmos Cubism 2〉 220×100, acrylic on canvas, 2018

⟨M.H.⟩ 270×200, acrylic colors on canvas, mixed, 2017

〈두 개의 블랙홀 *2-BLACK HOLE*〉 220×320, acrylic colors on canvas, 2017

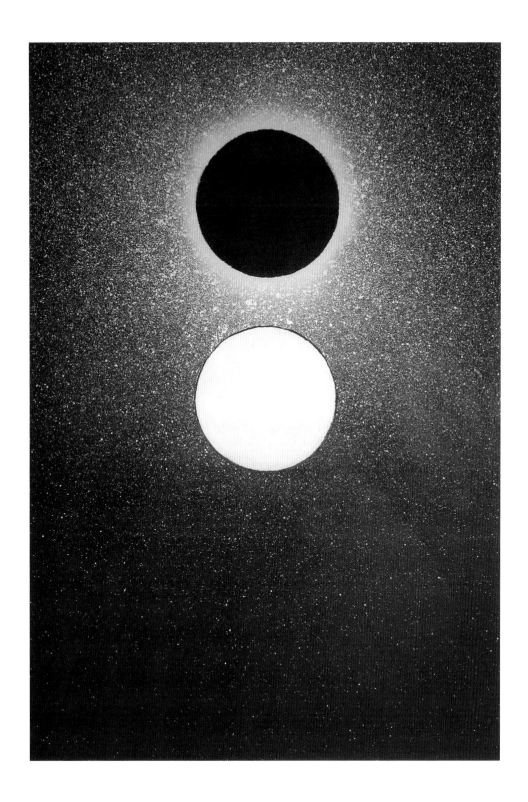

319

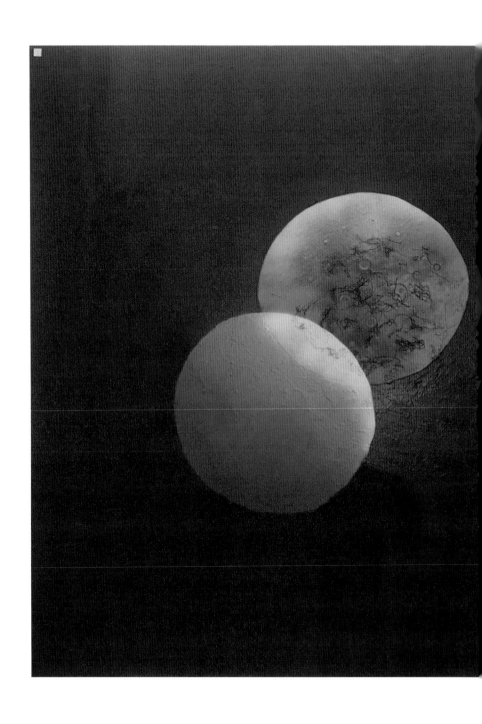

중력은 외로워서 서로 잡아당긴다

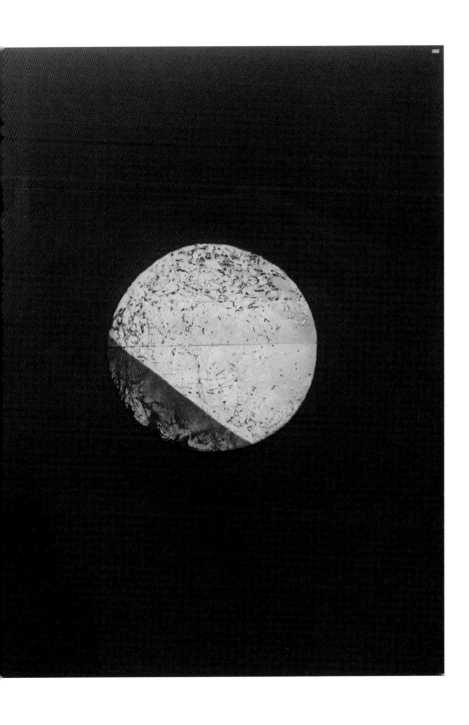

〈조우 2부작 *Cosmos*〉 270×140, 2018, acrylic on canvas

DMZ 드로잉
1964

〈비무장지대 2 *DMZ 2*〉 mixed on paper, 20×30, 1964

〈비무장지대 6 *DMZ 6*〉 mixed on paper, 20×30, 1964

〈비무장지대 7 *DMZ 7*〉 mixed on paper, 20×30, 1964

〈비무장지대-새 *DMZ-Bird*〉 mixed on paper, 20×30, 1964

⟨비무장지대-바다 *DMZ-Sea*⟩ mixed on paper, 20×30, 1964

〈비무장지대-봄 *DMZ-Spring*〉 mixed on paper, 20×30, 1964

오경환의 작품 세계

양정무

한국예술종합대학교 미술원 교수, 갤러리175 관장

1969년 7월 오경환은 천공 속으로 자신의 열정을 완전히 떠나보냈다. 그 순간부터 그의 삶은 천공을 그릴 때만 유의미하게 되었다. 일상의 시간은 더디 가고 삶은 속되게 느껴졌지만 그는 행복했다. 하늘과 별을 바라보는 것만으로도 범접할 수 없는 자유를 누릴 수 있었기 때문이다. 어느 순간부터 그가 품어온 광활한 진실이 그의 작품에서 점점 묻어나 더 행복했다. 그렇게 미쳐서 보낸 시간이 어느덧 그의 생애의 반을 훌쩍 넘어섰다.

'미쳐야 미친다.'

이 말을 화가 오경환의 작품에 대한 분석에 앞서 한번 떠올려봐야 한다. 1969년 첫 개인 전 이후 '우주 시공간의 재현'. 그의 표현에 따르면 '우주풍경화'라는 전대미문의 주제를 일관되게 펼치고 있지만, 그것의 표현 양식과 세부적 주제 의식은 매우 다채롭게 변모한다. 따라서 그가 보여준 실험과 고민을 시기별로 나눠 살펴보면서 분석하는 객관화 작업이 요구되지만, 이러한 학술적 서술은 그의 역동적인 작가 의식을 주시하며 진행되어야 할 것이다. 물론 오경환이 지닌 창작에 대한 용광로 같은 열정과 주제에 대한 광기 어린 집착을 거듭 거론하는 것이 편협한 시각이겠지만, 최소한 다른 어떤 현학적 문제보다도 '열정'이라는 인간적인 지점에서 관객과 작가 간의 심리적 대화가 열려야 한다고 미리 명확히 말해야 한다.

이러한 제1주제 속에서 오경환이 동시대 문제의식과 어떻게 교류해나갔는가를 짚어본다면 한국 현대 회화의 궤적을 새로운 관념에서 감상할 수도 있고, 현대 회화의 과제가 한 작가의 열망 속에서 갈등하고 해소되는 과정을 흥미진진하게 직접 목격할 수도 있을

것이다. 이것이 이번 전시회의 최고 감상 포인트가 될 것이다.

오경환의 화가로서의 긴 인생을 살펴보려면 시간의 축을 따라 다음과 같이 세분해 살펴볼 필요가 있다.

1. 1969~1981년
2. 1982~1994년
3. 1995~현재

1. 우주와 재현: 1969~1981년

1969년 7월 20일 인류는 달 표면에 첫발을 내딛는다. 소련이 1957년 최고의 유인 우주선 스프트니그 1호를 내놓으며 우주 시대의 개막을 알렸고, 1969년 미국 아폴로 우주선의 달 착륙으로 인류의 우주 개발 노력은 절정에 다다른다.

오경환은 인류의 달 착륙을 과학 문명의 경이이자 축복으로 받아들인다, 그는 그해가 가기 며칠 전인 12월 27일에서 31일까지 신문회관에서 우주를 주제로 첫 개인전을 연다. 그가 전시 팸플릿에 직접 쓴 서문은 당시 그가 느낀 흥분과 감동을 잘 담고 있다.

우리는 유사 이래 가장 중요한 시대에 살고 있음에 틀림없다. 과학의 비약적 발달은 인간의 감각 기능을 획기적으로 확대시켰다. 이로 인해 우리는 우주의 실체를 체험했다. 상상과 추상에 의했던 우주의 개념을 이제는 현실로서 받아들이게 되었다. 과학은 새로운 자연과 피부로 느낄 수 있는 공간을 우리에게 보여준다. 우리의 관점은

크게 변했다. 과거의 풍경화가 그리던 수평선의 개념은 완전히 달라졌다고 볼 수 있다. 직선으로 횡단할 수 없는 여러 지평선을 본다. 시점에 있어 코페르니쿠스적 전환이라 하겠다. 우리는 새로운 공간을 인식한다. 우리의 이미지는 확대되고 기교는 그 어느 때보다 다양하다. 우리는 벽에 부딪친 것이 아니라, 새롭고 무한한 가능성 앞에 서 있는 것이다.

작가의 전시 서문은 '우주 시대 미술의 선언문'을 자처하며, 과학 문명에 대한 축복과 그것이 가져다준 가능성에 대한 열망을 가득 담는다. 그 과학은 다른 현재가 지구 밖에 존재한다는 점을 보여주었을 뿐만 아니라 그 우월한 세계를 실체로 체험하고, '피부로 느낄 수 있는 공간'으로 제시한 것이다. 무엇보다도 지구로 전송되어 온 우주 사진은 오경환에게 충격 그 자체였다. 특히 달에서 바라본 지구의 온전한 모습에 매료 되었다. 오경환은 이를 다음과 같이 말한다.

"우주에서 보는 최초의 지구의 모습이 내 생애에 가능했다는 것은 나의 행복이며, 이 시대를 사는 우리 모두의 행복이었다. 그것은 최초로 거울을 만든 인간이 자신의 얼굴을 본 감격과 같은 것이다."

미몽에서 깨어난 어린아이가 거울을 통해 최초로 자신의 몸을 확인할 때와 비견되는 탄성과 행복감이 들어간 언급이다. '실체', '체험', '피부'를 언급한 오경환은 새롭게 접한 세계를 구체적으로 담아야 했다. 그는 현대적 속도감 같은 미래적 감성에 근거한 추상적 표현보다 우주 세계 자체를 구체적으로 화면에 담아야 할 일이 급했다. 따라서 그는 구

상 계열로 되돌아와야 했지만, 그 구상의 대상이 되는 우주 자체의 초월적 공간감은 놀랍게도 구상과 추상의 절묘한 합일의 길을 열어주었다. 〈적공〉의 예에서와 같이 은하, 행성, 비행선 같은 원형 물체가 단색조의 배경 화면 위에 등장하는데 양자는 이질감 없이 매끄럽게 연결된다. 화면의 귀퉁이를 가로지르는 대각선은 "수평선의 개념은 완전히 달라졌다", "직선으로 횡단할 수만 없는 여러 지평선을 본다"는 그의 선언문을 구현하면서 우주의 신비한 공간감을 전달한다.

1969년 첫 개인전에 출품된 작품은 우주라는 전위적인 주제에 대한 흥분과 열정을 흠뻑 담고 있다고 할 수 있다. 그러나 이같은 새로운 주제에 대한 다음 단계의 형식은 그렇게 쉽사리 마련되지는 않았다고 본다. 우주에 대한 그의 열정은 우주선 로켓처럼 힘차게 발사되었지만 모든 것을 가지고 갈 수는 없었던 것이고, 결국 추진 단계별로 기체가 분리되는 로켓처럼 우주와 조응하는 조형적 문제는 하나씩 분리되어야 했다.

첫 개인전이 끝나고 해가 한두 해 바뀌면서 화면이 점차 냉정해졌다. 이 시절 주목되는 작품은 그가 1971년 그린 〈남천〉이다. 〈남천〉은 목포대학교 교수로 부임하면서 새롭게 바라보는 남쪽 하늘을 나타내고 있는데 여러 가지 점에서 1969년 첫 개인전 작품들과 구별된다. 특히 그리드를 이용한 분석적인 접근은 이후 그의 우주 작업 방향을 오랫동안 결정한다.

촘촘한 그리드 위에 은하와 별자리를 좌표를 잡듯 읽어내며 우주 풍경을 밤하늘의 지도 그리기로 전환시킨 〈남천〉은 신비롭고 위대한 우주 공간도 기하학적 이성으로 검색할 대상임을 분명히 하고 있다. 형상미술의 종말을 암시하는 그리드가 오경환의 손에 의해 세계 이해의 좌표로 사용된 점도 흥미롭다.

〈남천〉에서 암시된 기하학적 분석은 1973년부터 계속되는 〈묵시〉 시리즈에서 한층 더

강화된다. 색채는 흑백으로 제한되었지만 화면은 여전히 우주 공간을 나타내었다. 그 중심부를 그리드로 구획하였고 전면에 부유하는 기하학적 물질을 분산시켰다. 1970년대 후반부터는 같은 흑백의 배경에 운석이나 석기 같은 석재를 극사실적으로 중심에 배치하는 〈공간과 물체〉 시리즈가 등장한다. 무겁고 장중한 느낌을 전해주는 〈공간과 물체〉는 우주 공간을 형이상학적 공간으로 치환하려는 그의 노력을 담고 있다. 사실, 작품을 놓고 보면 1970년대 작업은 오경환에게 가장 '개념'적인 시기였다고 평가할 수 있다. 우주의 형상적 재현보다는 그 의미에 대한 철학적인 분석에 압도되던 시기였다는 점에서 그러하다. 이 시기 오경환은 서구 현대 과학기술에 기초해 우주 공간을 실체적으로 경험하였지만 그것은 결국 동양 사상의 반증에 불과하다고 강하게 주장하고 있다.

1969년 아폴로의 달 착륙은 우리가 지구라는 별에 살고 있음을 실감하게 하였다. 우리가 우주적 공간에 현존하는 존재임이 분명할진대. 나는 우주의 일부분이며, 은하의 자손이다. 우주와 우리는 분리될 수 없는 것이다. 모든 생물은 이 땅의 부분이며 인간 또한 예외가 아니다. 인간은 우주의 산물이며, 별의 자식이다. 다만, 이 지구라는 행성 위에 잠시 있다가 없어지는 그 무엇이란 애초에 없었던 것이니, 우리의 존재가 기실 공허에 다름 아닌지 모르겠다. 우리는 공간의 미세한 일부를 점거하다가 없어지는 덧없는 존재이다. 없어진 후 어디에든 흩어져 머무르리라는 가설은 인간 영혼 불멸의 사유와 연결된다. 라부아지에의 '물질 불변의 이론'에 영혼을 포함시킨다면 패러독스가 아닌지 모르겠다. 푸른 허공, 흰 구름 한덩이 피어오르더니 금세 사라지니, 구름은 있는 것인가? 없는 것인가? 불교에서 말하는 공은 본연의 실체인지, 우리의 삶은 장자의 나비 꿈인지, 영원한 신비이다. 이러한 나의 우주적 존재론은 과학적 사유에서 보다 동양 전통의 불교적 우주관과 노자, 장자의 사상에 큰 영향을 받고 있다.

이같이 동양적 우주론을 주장하는 오경환은 기법적인 측면에서도 한국 전통 회화를 적극 활용하고 있다. 1971년 작품 〈남천〉에서는 단청 기법을 이미 사용하였고, 불교미술대전에 불화를 제출하여 수상하기도 한다. 우주 회화를 통해 진리와 현실, 전통과 현대 등 삶의 패러독스를 무채색의 화면에 묵묵히 탐구하던 오경환은 1981년 떠난 프랑스 유학을 통해 좀 더 다채로운 변화를 겪게 된다.

2. 우주와 정신성: 1982~1994년

오경환은 1981년부터 1년간 남부 프랑스로 늦깎이 유학길에 나선다. 41세 나이로 마르세유 미술학교에 입학하여 다시 그림 공부를 시작했고, 틈틈이 파리와 유럽 곳곳을 여행하였다. 이를 통해 군사 독재 치하의 억압된 한국 사회에서 얻을 수 없는 새로운 활력을 얻어나갔다. 남프랑스 특유의 강렬한 햇빛도 그에게 원색의 표현력을 다시 일깨워주었고 이에 따라 그의 화면도 점차 밝아지고 다채로워졌다. 사실 도불 직전 오경환이 보여준 작업은 상당히 혼란스러웠다. 무엇보다도 극도로 폭압적인 국내 정치 환경에 의해 그는 자신이 추구하던 길을 거의 포기할 지경에 이르렀다. 1980년 암울한 국내 정치 상황은 그에게 적극적인 사회적 발언을 요구했다. 그가 이 시기 그린 광주민주화운동에 대한 일련의 추모작은 신군부에 의해 도축된 한국 민중의 참담한 자화상이었다. 그러나 질식할 듯한 현실 속에서도 그가 꿈꿔왔던 우주 회화에 대한 열망은 사그라지지 않았고, 그에게는 도불 유학과 같은 전환점이 절실히 필요했다.

오경환이 프랑스 유학 시절 얻은 최고의 수확은 자신감이었다. 유학 생활이 끝나가던 1982년 6월 파리의 '리아 그랑비에' 화랑에서 '우주 공간'이라는 주제하에 개인전을 열

었는데, 현지에서 활동하던 작가들로부터 깊은 관심과 함께 '새롭다', '다른 화가들은 생각하지 못한 독특한 주제이다' 라는 격찬을 듣게 된다. 국내에서 10년간 우주라는 주제로 작업을 하면서 동료들에게 '너무 앞서간다', '아직도 구도가 있는 작업을 하는가' 라는 등의 비아냥과 무관심을 받아오던 그에게 프랑스 파리 화단이 보여준 깊은 관심은 큰 힘이 되었다. 결국 이 두 번째 개인전을 통해 오경환은 비로소 1969년부터 꿈꿔온 우주 공간에 대한 재현을 적극적으로 드러낼 수 있게 된 것이다. 첫 번째 전시회 이후 두 번째 전시회가 열리기까지 13년이 걸렸지만 1982년부터 1994년까지 거의 한 해 건너 한 번씩 개인전을 열면서 거침없이 작업하게 된다. 특히 1986년과 1988년에는 미국에 소개되면서 국제적 인지도를 얻게 된다.

오경환이 얻은 자신감은 작품에도 그대로 전해졌다. 정사각형에 가까웠던 단아한 캔버스 화면은 종횡으로 크게 늘어나며 시원스러워졌고 1970년대 후반에 보이던 추상적 공간도 사실적인 묘사로 명확해졌다. 구석에 암시된 지평선과 암흑의 우주 공간을 배경으로 부유하는 운석이 시선을 이끄는데, 우리는 이것을 비행선 기체 안에서 직접 바라보는 듯 수평적인 눈높이로 바라본다. 이 시기의 작업에 대해 오경환은 다음과 같이 말한다.

> "(1980년대 작업들은) 마치 우주를 여행하는 과정처럼 점진적인 운동을 보게 된다. 이것은 의식적으로 한 것이 아니고 여러 해 지나 작품들을 비교, 검토하는 과정에서 발견하게 된다. 지표 혹은 행성이나 달표면에 관심을 갖는 작품이 여러 점 있다. 1980년 후반에 그 표면이 거의 없는 무한 공간에 부유하는 물체로 표현되기도 한다. 이러한 일련의 시점의 변화는 마치 지구를 이륙하여 저 은하로 날아가려는 인간의 의지와 부합되는 움직임을 볼 수 있다."

(롱아일랜드 대학교 강의록에서) 맥클라우드의 주장대로 우주 공간에 대한 가상 체험과 그 속에서 예견되는 적막함이 화면을 명상적으로 변모시키고, 추상화된 벨벳 톤의 우주 공간을 배경으로 두터운 질감과 극사실로 묘사된 운석은 여기에 신비로운 긴장감을 덧붙인다. 운석의 외피를 싸고 도는 직선, 정육면체, 그리드 같은 기하학적 선도 인상적인데, 이는 혼돈스런 세계 속에 이성적 통찰을 요구하는 장치로 봐야 할 것이다. 그는 1994년 소개된 작가 노트에서 이 시기 자신의 작업은 '혼돈과 질서에 대한 성찰'이라고 말한 바 있다. 지난 세기 미술에서 이미지 전통에 대한 허무의 기제로 사용되던 그리드와 여타 기하학적 구성물이 오경환의 화면 속에서 성찰과 이성의 논리를 인도하는 지표로 다시 탄생하고 있는 것이 주목된다.

오경환은 우주 공간을 현실과 매개하기 위해 새로운 조형 기법에 대한 탐구도 계속해나간다. 투명한 아크릴 판에 그린 여러 화면을 조합하는 회화를 선보이며, 1990년 이후에는 열쇠, 볼트와 너트, 숟가락 같은 오브제를 화면에 붙여 일상과 사색적인 우주 공간의 접점을 모색해보기도 한다. 특히 1994년 국제화랑 전시회에서 오경환은 보다 광활한 우주 공간을 배경으로 삼고 뿌리기나 물을 이용한 자연스러운 화면 효과를 추구한다. 화면 중앙을 장악하던 극사실적인 운석이 사라지면서 시선은 넉넉히 후퇴하게 되는데, 〈태공 9401〉과 〈천공 9403〉의 예와 같이 결과적으로 한결 평화스러운 우주의 세계가 나타나게 된다.

3. 우주와 자유: 1995년~현재
최근 10년 오경환은 우주 공간을 자신감 넘치게 품어내고 있다. 무엇보다도 개념이 배

제된 순수의 눈으로 회귀하는 듯한 변화도 두드러진다. 화면은 물 흐르듯 자연스럽고, 엄격했던 색조도 다채로워지며 격조와 품격이 베어 들어갈 여지가 더 커졌다. 기하학적 구획은 계속되지만 그것의 엄밀함은 이전 시기보다 크게 완화되었다. 1980년대 작업에는 기하학적 선과 추시, 격자문은 세계에 대한 인간의 간섭을 말하는 지표였지만, 이제 그것은 우주의 변화무쌍함 속에서 천문운행의 질서감을 전달하는 친절한 안내자가 되었다고 할 수 있다. 그는 일찍부터 자신의 우주 작업을 '우주 풍경화'로 불렀는데, 이러한 관점에서 보면 그는 '우주 진경산수'의 단계로 접어들었다고 할 수 있을 것이다.

이러한 조형적 성과가 개인사적으로 엄청난 시련의 시기를 거쳐 드러났는데 그는 남다른 감회가 있을 것이다. 오경환은 1996년 동국대학교 미술대학장을 사임하고 한국예술종합학교 초대 미술원장으로 부임하여 국립 미술대학의 설립을 진행했는데, 얼마 후 대장암 판정을 받고 죽음의 문 앞에 서야 했다. 그의 최근 작업에서 보이는 호방함이 역설적으로 이러한 고통스러운 삶을 딛고 나온 결과라는 점을 고려한다면 여유로운 화면 속에서도 확실히 전해오는 긴장감의 근원을 깨닫게 될 것이다.

물론 우주를 주제로 한 그림은 지난 10년간도 줄기차게 계속되지만 험난한 투병기를 통과하며 우주를 허무와 탈속의 상징으로 인식하는 양상을 보이고 있다. 그는 일찍부터 초자연 세계와 인간에 의 단절된 대화가 우주라는 신비로운 공간을 기점으로 다시 시작될 수 있다고 주장하였지만, 현 단계에 와서 우주를 보다 실존적인 장으로 파악하고 있다. 이러한 변화는 1999년 갤러리 퓨전에서 열린 개인전 말미에 적힌 작가의 글에 다음과 같이 솔직하게 드러나있다.

우리의 삶이란 기대와 절망, 생성과 소멸의 공존임을 절실히 알게 되었다. 비 온 뒤에 산이 아름답게 보이더니 모든 것이 새롭고 벅차다. 결국, 내가 형상화하고자 했던 것은, 우

리 인간은 지구라는 작은 별에 머물다 사라지는 존재라는 인식과 함께 도달하는, 우주적 공허이다.

1969년 첫 개인전에 적힌 과학 문명과 우주에 대한 가슴 벅찬 찬사는 30년이 지난 후 명상과 관조의 언어로 다시 덧씌워지고 있는 것이다. 그러나 아이러니하게도 그의 언어적 표현은 실제의 조형 표현과는 비틀려 접합하고 있다는 데 감상의 즐거운 묘미가 있다. 앞서 살펴본 대로 1969년 개인전 이후 오경환의 화면은 냉정하게 얼어붙는 과정을 보여주었는데, 1999년의 전시회에는 '공허'라는 키워드를 전면에 내세우고 있지만 도리어 화면은 전례 없이 뜨겁게 달궈지는 역설적 상황을 목격할 수 있기 때문이다.

일차적으로 눈에 띄는 변화는 화면의 대형화이다. 200×350cm가 표준 사이즈로 등장하면서 우주 풍경이 보다 장엄하게 재현된다. 압도적인 화면 스케일만큼 세부 표현도 적극적인 양상을 띤다. 오경환은 그동안 우주적 공간의 사실적 재현과 함께 우주시대의 도래에 화답한 현대적 시공간의 분석을 강조하였는데, 이제는 우주를 공간이 아닌 활동하는 에너지 물로 파악하는 경향을 드러내 보인다. 즉 은하와 행성은 기의 흐름을 드러내는 지시물이며, 비워져 있는 공간조차도 암흑의 에너지로 재인식되게 한다. 오경환의 화면은 이제 충만한 기운으로 가득 채워지면 빈틈없이 일렁인다고 할 수 있다. 미묘하게 변모하는 공간을 배경으로 거대한 원 또는 반원의 은하가 등장하고 그것은 또다시 거대한 기하학적 곡선이 등장하여 광활한 캔버스의 양끝을 시원스레 연결해준다. 오경환은 이러한 기하학적 곡선을 사용해 기의 흐름을 변화무쌍하게 보여주지만 그것은 신비로운 질서를 지닌다는 것을 거듭 강조하려는 듯 보인다.

이같이 우주 공간을 생동하는 에너지로 파악하는 새로운 세계관이 현재까지도 그의 작업에 계속 이어지는데 근자에 들어 이러한 표현은 더욱 솔직해지고 대담해지는 양상을

보인다. 물을 이용한 얼룩과 블로잉 기법이 이용되면서 화면은 더욱 자연스럽게 펼쳐지며, 때로는 실타래가 화면을 뒤덮으며 인과응보의 세계관이 뚜렷이 표출되고 있기 때문이다. 기의 표현을 적극적으로 살리기 위해 그가 오래 전부터 좋아하던 겸제 정선의 필치를 방한 수묵의 필체를 한가득 펼쳐내기도 한다.

그의 최근 작업 경향은 사실 2003년 6개월간 걸친 남미 여행을 통해 영감을 받은 바가 크다고 볼 수 있다. 오경환은 전 생애에 걸쳐 수없이 많은 여행을 떠났지만 2003년 남미 여행은 1981년 프랑스 유학만큼 그의 작가적 삶에 큰 전환점이 된다고 본다. 오경환은 오래 전부터 꿈꿔오던 남미 여행을 2003년 비로소 실현한다. 아마존 밀림과 안데스 산맥의 고산 지대에 작업실을 차려놓고 끊임없이 그려나가면서 생명을 잉태시키고 변화시키는 우주의 신비로운 이치에 대해 새롭게 성찰하는 계기를 갖게 된다. 이 신선한 자극을 통해 무엇보다도 문명에 때묻지 않은 세계를 체험하며 보다 순수한 시선으로 세계를 복원시킬 필요성을 느끼게 된다. 결국 이러한 체험은 우주 풍경화에 전이되며 태초의 생명력을 재생시켜내려는 노력이 보이고 있다. 조형적으로는 엄격함이 완화되면서 필치도 점차 풀어지게 되지만 반대급부로 시각적 여유는 좀 더 살아나고 있다. 결국 그의 최근작을 보면 불안정한 일상을 잠시라도 잊고 하늘과 우주로 한 번쯤 시선을 돌리라고 친절히 조언하는 듯하다. 오경환은 이제 치열하게 살아온 삶을 잠시 떠나 여유와 이탈을 꿈꾸는 듯 보인다.

이러한 경향은 최근에 특징적으로 드러나는 '이중 캔버스화'에서 보다 두드러진다. 오경환은 남미 여행 이후 최근 2~3년간 우주화와 정물화를 병치시키거나 오버랩핑 하는 작업을 자주 선보이고 있다. 형이상학적 우주 회화 옆에 소박한 정물이 담긴 소품 하나를 덧붙이고 있는데, 이는 우주로 향한 엄격한 시선 속에 인간에게 뻗친 다정다감한 시선을

더하려는 시도로 읽힌다. 한없이 자연스러워진 밤하늘 풍경화 옆에 놓인 일상적 사물이 담긴 정물화는 우주의 '마이크로 세계'와 인간사의 '마이크로 세계'가 크게 다르지 않음을 웅변하는 것이다. 사실 인간뿐만 아니라 세상 만물이 우주 탄생 시 나온 원자가 쌓여 나온 것이라고 하니 '우리는 별의 자식'이라는 오경환의 진언은 엄연한 과학적 사실에 기초한 것이다. 결국, 오경환이 최근 자주 선보이는 우주화와 소박한 정물화의 병렬 이미지는 각각 아비와 자식의 현현인 것이다.

맺음말

오경환은 우리에게 다른 차원의 미술이 가능하다고 말한다. 지금까지 보아온 대로 그는 세속적 차원의 미술을 새로운 차원에서 극복해줄 답으로 우주 공간을 주목하면서 그것을 근 40년간 실험해왔다. 그의 작업에서 우주의 삶의 이치의 근원이자 시공간에 대한 정밀한 관찰과 극복이 열려 있는 실험적 회화 공간이었다.

우주 공간에서 회화적 매력을 발견한 오경환은 점차 그것을 통해 삶을 성찰하면서 동시에 현대 미술의 극한적 실험의 장으로 끝이 어울린 것이다. 그가 길게 걸어온 여정은 한국 현대 회화사에서 한 점의 진리 좌표로 응축된다. 그것을 바라보며 걷는 우리는 또 얼마나 행복한가.

해암 오경환

1940 서울 출생

1952 서울중학교 재학 중 미술 담당 윤재우 선생 권유로 미술반 활동

1955~58 서울고등학교 재학 중 교지에 만화 연재

1959~63 서울대학교 미술대학

1962 국전 입선

1963~65 ROTC 1기, 포병장교로 휴전선 OP 근무, DMZ 드로잉 제작

1965 창작미술협회전, 국전에 작품 발표 (1974년 특선)

1965~70 덕수상고, 경복고교 미술 교사

1969 첫 개인전(프레스센터 화랑), 우주와 미술에 관한 견해 발표

1970 양순혜(건국대학교 전 교수)와 결혼

1971~76 상명대학교 교수 역임

1973 제3그룹 결성(1973~83)

 미니멀 회화를 거부하는 젊은 작가 모임(10회 발표)

1976~96 동국대학교 교수 역임

1980~89 오늘의 작가 결성(10회)

1981~82 프랑스 마르세이유 미술학교 수학

1982 프랑스 파리 리아그랑비에 화랑 개인전

1984 동덕화랑 개인전, 본격적인 우주회화 발표

1986 미국 LA ART CORE 화랑

1988 미국 LA ART FAIR 참가(국제화랑)

1989 방글라데시 비엔날레 심사위원(다카)

 미술대전, 중앙대상전, 불교미술대전 등 심사(1980~96)

1990 국제화랑 개인전

1991 뉴욕 롱아일랜드 대학교 교환교수, 뉴욕 체재

1993 동국대학교 예술대학장, 지영리 작업실

1994 국제화랑 개인전

1995	광주비엔날레 운영 조직위원, 지영리 OPEN 스튜디오 전시회
1996	한국예술종합학교 초대 미술원장
1997	한국예술종합학교 미술원 개교, 대장암 수술
1999	갤러리 퓨전 개인전, Welt Anschaung 전시
	(이탈리아, 세계 작가 300인 밀레니엄 작품 공동 제작)
2000	연극《보이체크》출연
	About Comtemporary(U-Pen) 전시
2002	월드컵 국제 미술제 예술위원, 오경환·설원기 2인전, 구상 회화 최초 발표
2003	남미 여행, 페루 체재, 아마존 지역과 LIMA 왕래
	LIMA, 프락시스 갤러리 개인전
2005	ART Diary International(전 세계 미술 작가, 평론가, 화랑, 교육 기관,
	수집가, 사진가, 건축가, 디자이너 3만 명에 등재) FLASH ART 발간
	거제도 작업실, 대학 정년 퇴임, 일민미술관 갤러리 175 회고전
	국제우주대회(IAC) 특별 초대 개인전
2009	OCI 초대전, 화문집『별을 찾아서』출간
2012	서미모 창립전
2013	국립 현대미술관 개관 초대전 ZEITGEIST KOREA
2016	장욱진의 숨결전
2018	서울대학교 미술관 소장품 100선, COSMOS ART 발간
2019	신세계 부산 미술관 초대전
2023	한국예술종합학교 명예교수(현)

| 상훈 | 황조근조 훈장(2005) |

OH, KYUNGHWAN
Haeam O

1940	Born in SEOUL, KOREA
1951~58	SEOUL High School
	CARTOONIST High School newspaper
1959	SEOUL National University(BFA)
1962	KOREA National Arts Exhibition
1963~65	ROTC 1 artillery officer DMZ
1965~70	CHANGJAK Art Association
1965~70	Duksoo High School, Kyungbok High School teacher
1969	one man show, Press Center gallery
	paper about cosmos age
1971~96	Sangmyung Univ, Dongkook Univ. professor
1993~95	DEAN OF ARTS Dongkook Univ.
1973~83	The 3rd Group SEOUL
1980~89	Artist Today SEOUL
1982	Lia Grambihler Gallery, Paris
1981~82	Ecole l'art de Marseille, France
1984	Dongduck Gallery, SEOUL
1986	LA ART CORE Gallery, USA
1988	LA ART FAIR, USA
1985~95	Jury, Bangladesh Asian ART Biennale
	Jury, KOREA National ART Exhibition
	Jung Ang ART Exhibition
	Budhism Art Exhibition
1990~94	Kukje Gallery
1991	Long Island Univ. NewYork Exchange professor, USA
1995	Kwangju Biennale KOREA member of committee
1996	Dean of visual arts university of KOREA National Arts

1999	Fusion Gallery, invited for Welt Ancshaung
	(Millenium Art 300 world wide artist)
2001	About Contemporary U-Pen., USA
2002	Worldcup Int-art commitee member
2003	Peru Amazon stay
	Galeria Praxis Arte International Lima, Peru
2005	On the books Art Diary Ineternational 〈FLASH ART〉
	Painter, art professor SEOUL Tokyo Univ. exchange show
	Ilmin Museum 175 Gallery invited one man show
2009	Invited special one man show International Astronautical
	congress KOREA
2010	INCHEON Art Residancy(Art Platform)
2011	OCI Musuem invited one man show
2013	KOREA national arts Musuem ZEITGEISTKOREA

Medal of Honor(government, 2005)

나는 이 책을 아내 故 양순혜에 바친다

오경환
OH, KYUNG HWAN

1판 1쇄 발행 2023년 7월 3일

그림·글 오경환
기획 구태은, 오세용
사진 허영한

펴낸이 박해진
펴낸곳 도서출판 학고재
등록 2013년 6월 18일 제2013-000186호
주소 서울시 영등포구 경인로 775 에이스하이테크시티 2-804
전화 02-745-1722(편집) 070-7404-2810(마케팅)
팩스 02-3210-2775
전자우편 hakgojae@gmail.com

ISBN 978-89-5625-454-8 93600